이것은
라울 뒤피에 관한
이야기

Raoul

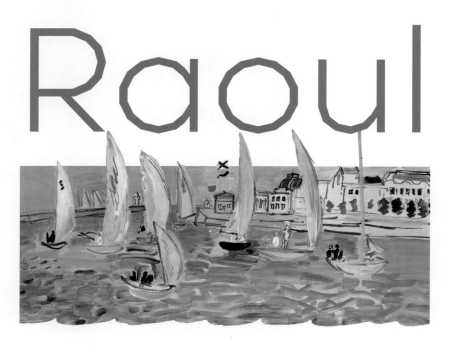

이것은
라울 뒤피에 관한
이야기

이소영 지음

Dufy

RHK
알에이치코리아

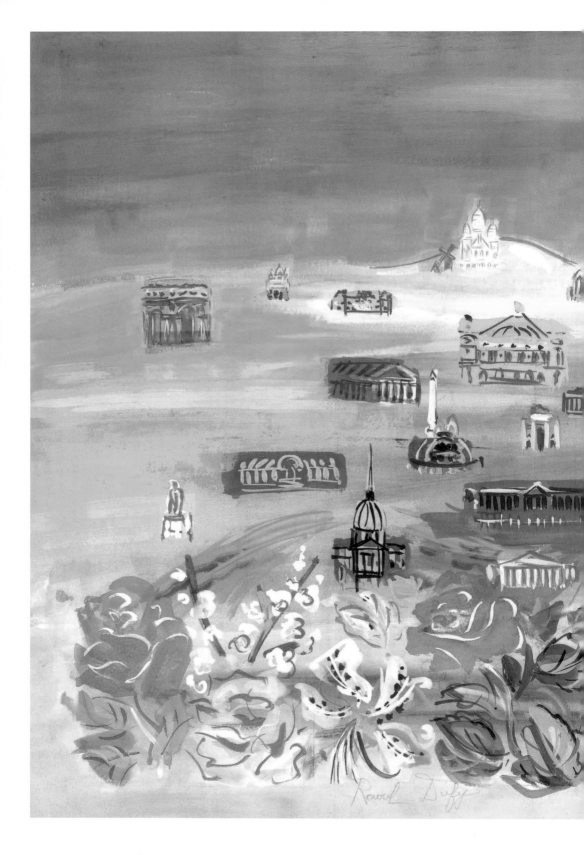

파리의 전망

Vue de Paris, 1936

종이에 구아슈

49.8×65cm

생트-아드레스의 작은 해수욕객

Petite baigneuse à Sainte-Adresse

캔버스에 유채

46×38.2cm

숲길

L'avenue du bois, 1928

캔버스에 유채

39×47cm

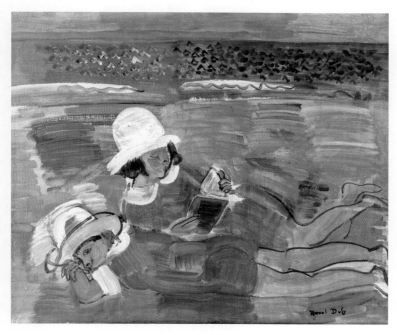

물가에서의 낮잠

La sieste au bord de l'eau

캔버스에 유채

46×55cm

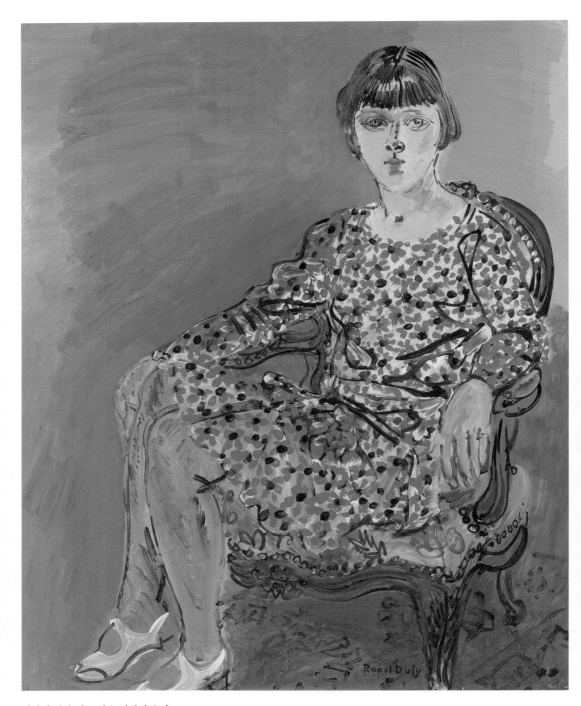

의자에 앉아 있는 젊은 여성의 초상

Portrait de jeune femme assise dans un fauteuil, 1931

캔버스에 유채

81×64.8cm

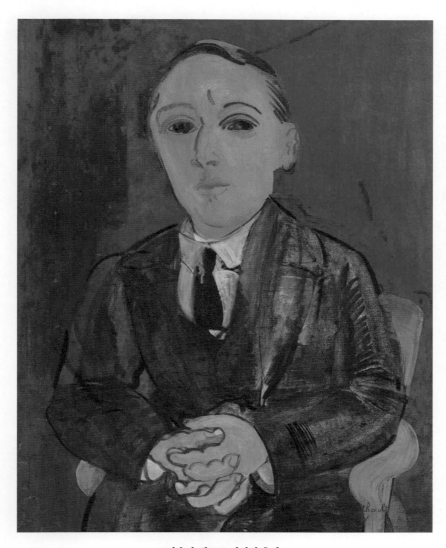

프랑수아 베르토 시인의 초상

Portrait du poète François Berthault, 1925

캔버스에 유채

81.3×65.1cm

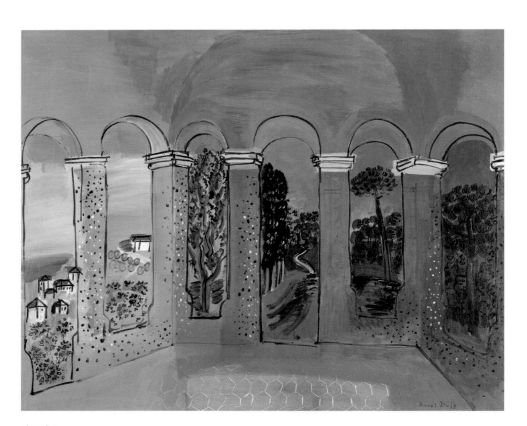

발로리스
Vallauris, 1927
캔버스에 유채
72.9×91.9cm

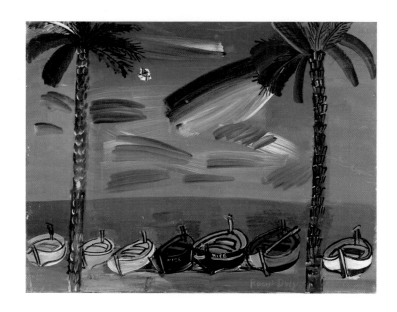

니스의 보트
Nice, les Barques, 1929
캔버스에 유채
38×46cm

목욕하는 사람들
Bathers, 1925

정원 입구
L'entrée du jardin, 1923
캔버스에 유채
66×81.8cm

방파제의 어부
Le pêcheur sur la jetée, vers, 1924
캔버스에 유채
65×82.1cm

6미터급 요트 경주
Régates des six mètres
캔버스에 유채
33×41.2cm

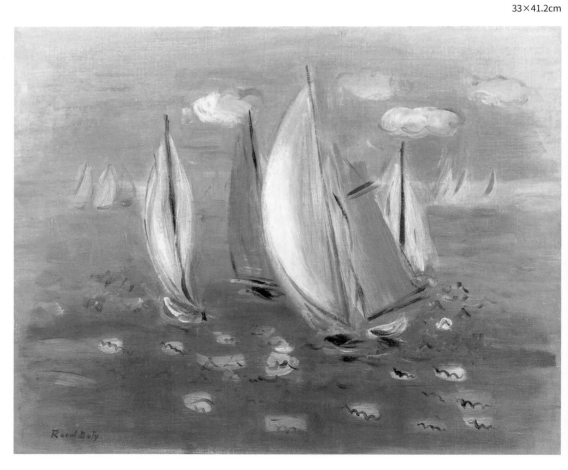

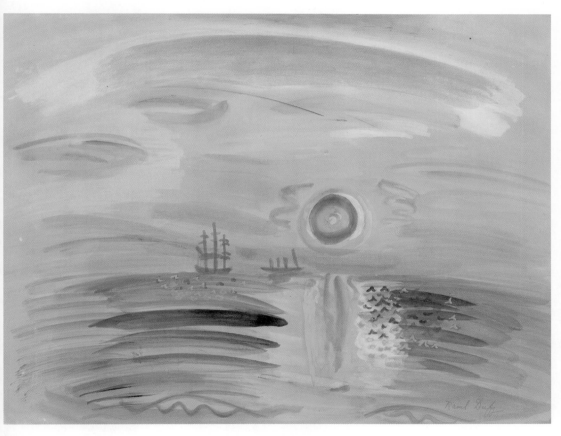

해 질 녘의 바다

Marine, soleil couchant, 1924

종이에 구아슈와 수채

49.8×65cm

Intro

경쾌한 붓의 향연, 라울 뒤피

"내 눈은 추한 것은 지우게 되어 있다."_라울 뒤피

라울 뒤피Raoul Dufy, 1877~1953의 말이다. 아침에 일어나
서 우연히 뉴스를 보면 하루 사이에도 놀랍도록 경악할
만한 사건들이 세상을 가득 채운다. 사건 하나하나를
읽어 내려가다 보면 우리가 사는 세상에 과연 아름다움
은 여전히 존재하는가? 의문마저 든다. 그럴 때마다 라
울 뒤피가 남긴 말을 생각해본다.
추한 것을 지우는 눈을 가진다면 세상은 어떻게 보일
까? 뒤피는 그 세상을 우리에게 꾸준히 보여주려고
했다.

**"삶은 나에게 항상 미소짓지 않았다. 그러나 나는 언제나 삶
에 미소지었다."_라울 뒤피**

실제 라울 뒤피는 생의 대부분을 경쾌하고, 아름답고, 밝고, 긍정적인 작품들 위주로 남긴 것으로 평가받는다. 그래서 많은 사람들은 뒤피를 '기쁨의 화가', '찬란한 색채의 화가' 등의 별명으로 부른다. 뒤피의 말을 통해 나의 예술관을 다시 생각해본다.

예술의 의미는 비단 아름다움을 표현하는 데만 그치지 않고 삶의 희로애락을 모두 담고 있어야 한다고 믿는 나지만, 고통스러운 현실이 꾸준히 이어질 때 자신의 예술에 즐거움과 환희만을 담으려고 노력했던 뒤피의 정신은 여전히 우리에게 유효하다.

Prologue

이 책의 제목은 간결하다. 『이것은 라울 뒤피에 관한 이야기』다. 19세기 후반부터 20세기 전반을 살다간 라울 뒤피의 삶을 전체적으로 조망하고 그가 가진 예술과 삶에 대한 철학을 사람들에게 전하고자 이 책을 썼다. 많은 사람들이 뒤피를 '행복을 그린 화가'라고 표현한다. 하지만 뒤피는 결코 아름답고 경쾌한 그림만 남긴 것은 아니다. 어쩌면 그는 미술사에서 가장 과소 평가받은 화가 중 한 명일 것이다.

뒤피는 생각 이상으로 유연한 아티스트였고 개혁적인 인물이었다. 그는 인상파, 야수파, 입체파를 자유로이 넘나들었지만 그 어느 화파에도 속하지 않고, 속할 수 없는 경계를 유영했다. 화가, 일러스트레이터, 삽화가, 직물 디자이너, 패턴 디자이너, 벽화가, 도예가 등으로도 활동하며 모든 창작물에 자신의 다양한 정신을 담았다. 그럼에도 우리는 여전히 라울 뒤피에 대해 잘 모

른다.

뒤피가 다양한 사조를 섭렵하며 본인만의 예술 세계를 구축했다는 점은 오히려 한 가지 사조를 대표하는 화가로 평가받지 못하는 계기를 낳았다. 더불어 미술계 안에서도 여러 직업을 가지고 활동하다 보니 모든 분야에 두각을 나타냈음에도 전문가라는 인식은 부족했다.

즉 당대 함께 활동했던 앙리 마티스 Henri Matisse, 1869~1954와 파블로 피카소 Pablo Picasso, 1881~1973는 각각 야수파와 입체파를 대표하는 화가로 인정받지만, 뒤피는 무엇인가를 대표하는 작가라고 소개되기보다 '아름다움을 그린 화가'라는 수식어로 반복되어 불린다.

앞으로 우리가 살아갈 시대는 장르 간의 경계를 뛰어넘어 사고하고 표현하는 '통섭의 힘'이 절실하게 필요하다. 한 가지 분야에서 전문가로 남는 것보다 학제 간 지식과 경험을 통섭하는 사람이 인재다.

획일화되고 좁은 분야의 전문성을 향해 반세기 동안 휴식 없이 달려온 우리 인류의 삶에 라울 뒤피의 삶과 작품이 이정표가 될 수 있다는 확신이 있었기에 이 책을 썼다. 하지만 쓰는 내내 방황했고 포기하고 싶었다. 뒤피에 대해 알아갈수록 내가 뒤피와 비슷한 점이 많다고 생각했고 나의 상처와 결핍, 열등감을 뒤피를 통해 마주하게 되니 그의 삶을 살피는 시간들이 희열이면서도 나의

흉터를 들추는 일이 되었다.

한 가지 일만 전문적으로 하고 살아야 한다는 우리 사회의 요구에 늘 의아한 점들이 많았다. 반면 그런 사회 풍토를 보며 미술계에서 의외로 많은 일을 해내며 살아가는 내가, 다른 사람들과는 다른가 하는 의구심도 들었다.

나는 미술 교육인이지만 작가고 강사며 교육 기관을 운영하는 대표이기에 늘 다양한 직업과 정체성에 대해 물음표를 지닌 채 살아왔다. 하지만 뒤피의 삶을 쫓고 그를 탐구하다 보니, 직업이라는 것은 하나의 고정된 명사가 아니라, 살아가며 끊임없이 넓어지고 확장되는 동

사형임을 이해하게 되었다. 그래서 뒤피의 삶과 동행하는 시간 동안 나의 변화무쌍한 일과 삶을 뒤피를 통해 존중받을 수 있었다. 누군가 내게 라울 뒤피에 대한 책을 왜 썼냐고 묻는다면 지금이라도 재평가되어야 하는 화가이기 때문이라고 말할 것이고 나와 닮은 점이 많은 사람이라서다.

뒤피가 떠난 지 70년이 훌쩍 흘렀지만, 다시 뒤피의 삶을 들여다보는 것은 나에게 자신의 내면을 인정하는 일이기도 했다.

한 화가의 삶과 작품을 본다는 것은 내가 알지 못하는 세상과 나도 모르게 교신하는 일이다. 제1차 세계대전과 제2

차 세계대전이라는 상처와 불안이 만연한 시대에 유럽 미술계에서 동요하지 않고 환멸의 폐허에서 꾸준히 자신의 창작력을 지휘했던 뒤피의 예술은 삶에 대한 건강한 의지이기도 했다.

"작가님의 시선이 담긴 라울 뒤피를 소개하는 미술 에세이를 써보는 것은 어떨까요? 라울 뒤피는 우리나라에 의외로 잘 알려지지 않았어요."
어느 날 들은 출판인의 말이었다. 나를 움직인 건 앞 문장이 아닌 뒷 문장이었다.

습관이다. 유명한 화가에 비해 비교적 저평가된 예술가들을 세상에 더 알리고 싶어 하는 습관. 이 일이 얼마나 고되고

외로운 일인지 알면서도 자꾸 눈길이 가고, 잘해내고 싶다. 그렇게 『모지스 할머니』와 『칼 라르손, 오늘도 행복을 그리는 이유』를 썼다. 『서랍에서 꺼낸 미술관』도 마찬가지의 연유다.

많은 애호가들이 미술 책을 좋아한다. 특히 미술 책은 샀던 사람이 또 사고, 읽어본 사람이 또 읽는다. 하지만 등장하는 화가들은 매번 비슷하다. 마치 연말에 가요제를 돌리면 이 방송국과 저 방송국에 등장하는 가수들이 다 비슷해 여기저기 분주히 뛰어다니는 기분이다. 그럴 때면 혼자 낙엽 쌓인 공원으로 나와 1인 콘서트를 하는 고독하지만 특색 있는 음악가의 모습을 떠올린다. 나는

그런 예술가를 소개하는 책을 만들고
싶어 하는 사람이다.
언제나 미술사에서 내가 가장 매력을
느끼는 대목은 그 근처에 있었다.

온라인이나 책에 내가 그들에 대해 탐
구하고 사색한 덩어리들을 풀어 놓고
많은 사람들과 교류하는 일은 여전히
내게 설레는 일이다. 마치 '이 세상에 이
렇게 귀한 보물이 있었는데, 저만 알고
있음 좀 미안하잖아요?' 하는 속마음 때
문이었다. 이 책을 통해 독자들이 라울
뒤피의 삶과 작품에 대해, 보다 밀도 있
고 유의미하게 이해하기를 바란다.

라울 뒤피 연대기

· 1877년 6월 3일 노르망디 항구도시 르아브르Le Havre에
서 9남매 중 둘째로 탄생.

· 아버지는 금속공업회사에서 회계 담당 직원으로 일
했으나 오르간 연주자이자 교회 성가대원이었는데
뒤피의 가족들은 아버지의 영향으로 전반적으로 음
악적 재능이 뛰어남.

· 형은 바이올리니스트, 동생 장 뒤피Jean Dufy, 1888~1964
는 기타 연주자로도 활동했으며 또 다른 형제인 레옹
은 플루트 연주자, 가스통은 음악평론가로 활동.

· 가정 형편이 어려워 중등 과정까지만 수료 후 14세의
나이에 브라질 커피 수입상에 취직하여 항구에 수입 원
두가 도착하면 이를 운반하는 것을 감독하는 일을 함.

· 1892년부터 시간을 내어 평생의 친구 에밀 오톤 프리
에즈Emile Othon Friesz, 1879~1949와 조르주 브라크Georges
Braque, 1882~1963와 함께 르아브르 시립미술학교를 다니
며 화가 샤를 륄리에Charles Lhuilier, 1824~1898에게 배움.

· 1899년 루앙에 있는 프랑스 육군 부대에 입대하지만 같은 해 르아브르시로부터 600프랑의 장학금을 받아 프랑스 파리 에콜 데 보자르Ecole des Beaux-Arts에 입학하여 레옹 보나Leon Bonnat, 1833~1922에게 지도 받음.

· 1901년 프랑스 예술가 협회가 매년 개최하는 살롱전에 처음 작품을 출품하고 클로드 모네Claude Oscar Monet, 1840~1926의 풍경화에서 많은 영감을 받음.

· 1902년 첫 컬렉터이자 여성 갤러리스트인 베르트 웨일Berthe Weill, 1865~1951을 만남. 웨일은 라울 뒤피의 작품 중 파스텔로 몽마르트르 언덕의 사크레쾨르 대성당 근방의 거리를 그린 작품을 구입함.

· 1905년 거래하던 딜러와 의견이 맞지 않아 재정난을 겪던 시기, 야수파 화가인 앙리 마티스, 모리스 드 블라맹크Maurice de Vlaminck, 1876~1958, 알베르 마르케Albert Marquet, 1875~1947, 앙드레 드랭André Derain, 1880~1954 등이 참여한 전시에 작품을 출품.

· 1906년 몽마르트르의 베르트 웨일 갤러리에서 첫 개인전을 진행. 이후 이곳에서 뒤피는 총 26번의 전시를 진행함. 베르트 웨일 갤러리에서 가장 많이 전시를 한 화가가 바로 뒤피였음.

· 1907~1908년 에콜 데 보자르 중퇴 후 조르주 브라크와 함께 지중해에 위치한 항구 도시 라시오타La ciotat에서 작품 활동. 이 시기 폴 세잔Paul Cézanne,

1839~1906에게 영감받음.

· 1910년 시인 기욤 아폴리네르Guillaume Apollinaire, 1880~1918의 『동물 시집』 삽화 작업 진행. 훗날, 이 작업은 뒤피의 직물 작업에 영감을 주고, 같은 해 오뜨 꾸뛰르Haute Couture의 창시자로 불리는 패션디자이너 폴 푸아레Paul Poiret, 1879~1944를 만남.

· 1911년 동거하던 에밀리엔Eugénie-Émilienne Brisson, 1880~1962과 결혼. 1910년에 만든 『동물 시집』이 120부 한정으로 출간. 이 시기 경제적으로 안정되어 파리 겔마 5번가에 아틀리에를 얻음.

· 1911년 피카소, 드랭, 브라크와 함께 베를린의 분리파 전시회에 참여하고

폴 푸아레와 함께 장식 미술 프로젝트를 시작함.

· 1912년 직물회사인 비앙키니 페리에 Bianchini-Férier와 2년 독점 계약을 맺고 수많은 직물 패턴을 디자인. 당시 뒤피는 구아슈나 수채화로 많은 직물 디자인을 남김.

· 1913년 미국 아모리쇼에 작품을 출품.

· 1914년 제1차 세계대전이 발발하자 다양한 도시를 여행하다가 다시 고향인 르아브르로 돌아옴.

· 1915년 뒤피는 전쟁을 겪으며 애국심을 고취하는 다양한 일러스트를 그렸고, 자신의 회사인 이메저리 라울 뒤피 Imagerie Raoul dufy를 만듦. 당시 제작한 '동맹을 위한 손수건'은 큰 인기를 얻음.

· 1917년 제1차 세계대전이 끝나는 시
 점부터 바닷가 및 도시 경마장을 그리
 기 시작.
· 1920년 샹제리제 극장에서 초연된 장
 콕토Jean Maurice Eugène Clément Cocteau,
 1889-1963의 발레극 「지붕 위의 황소」의
 무대 세트와 의상을 담당. 댄스홀 오락
 시설의 그림을 그림.
· 1925부터 1930년까지 신화 모티브의
 그림을 그림. 파리에서 열린 국제적 장
 식박람회에서 암피트리테(수십 개의 문
 양 디자인)를 작업.
· 1926년 폴 푸아레와 모로코를 여행하
 며 40점의 수채화를 남김.
· 1930년대부터 음악 관련 작품을 그림.
· 1933년 닥터 비야드viard의 다이닝룸

의 장식을 의뢰받음.
· 1934년 벨기에 브뤼셀 팔레 데 보자르
 The Palais des Beaux-Arts에서 최초의 미
 술관 회고전이 열림.
· 1936년 샤요궁 국립극장 응접실 장식
 을 담당하고 파리 만국박람회를 위해
 〈전기 요정〉을 의뢰받음. 와인 소비 촉
 진 포스터를 만듦.
· 1937년 60세의 나이에 동생 장 뒤피
 와 친구 오톤 프리에즈, 조수 안드레아
 로버트와 함께 600제곱미터에 해당
 하는 〈전기 요정〉을 작업하고, 이 시기
 손에 류머티즘 관절염이 생김.
· 1937년 미국 카네기상의 심사위원 자
 격을 부여받고 피츠버그 등 미국의 도
 시를 방문. 앙리 마티스와 함께 나치가

주최하는 전시를 반대한다는 연판장에 서명.

· 1938년 프랑스 정부로부터 레지옹 도뇌르 훈장을 받음.

· 1943년 독일의 벨기에 점거 시기 브뤼셀의 팔레 데 보자르에서 라울 뒤피 전시가 개최되는데, 전시 오프닝에 독일 정부가 공식적으로 초정하자 이를 거절 후 파리 아틀리에에서 자신의 작품 300점을 파괴.

· 1948년 스페인 바르셀로나를 방문, 파리에서 라울 뒤피의 태피스트리를 주제로 한 전시가 개막.

· 1952년 제26회 베니스 비엔날레에 작품 40여 점을 출품하고, 회화 분야 그랑프리를 수상. 상금은 후배 화가인 이탈리아의 에밀리오 베도바Emillio Vedova, 1919~2006와 샤를 라피크Charles Lapicque 1898-1988에게 줌. 같은 해 생애 최고의 회고전이 스위스 제네바 미술사 박물관에서 열림.

· 1953년 프랑스 국립현대미술관과 덴마크 코펜하겐 글립토테크Ny Carlsberg Glyptotek 미술관에서 회고전이 개최. 프랑스 프로방스 도시 포카퀴에Forcalquier에서 생을 마감.

"뒤피의 작품은 즐거움 그 자체다."

_거트루드 스타인 Gertrude Stein, 1874~1946

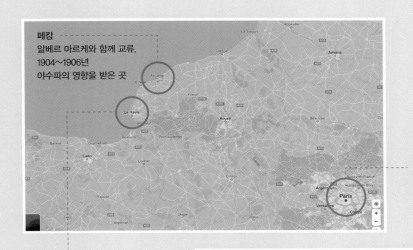

페캉
알베르 마르케와 함께 교류.
1904~1906년
야수파의 영향을 받은 곳

몽마르트르
뒤피의 겔마 작업실이
있는 곳

르아브르
고향이자 정서적 원천.
평생 친구 오톤 프리에즈를 만나고
브라크를 만난 곳

포카쿼에
뒤피가 삶을 마감한 곳

라 시오타
1908년 조르주 브라크와 함께
남프랑스에서 지내면서
세잔의 영향을 받은 곳

Contents

chapter1

chapter6

뒤피 스타일

르아브르

바닷가에서 태어나
바다를 동경한 아이

라울 뒤피는 1877년 6월 3일, 르아브르의 평범한 가정에서 4남 5녀의 남매 중 둘째로 태어났다. 뒤피의 부모인 아버지 레옹 오귀스트 뒤피Léon Auguste Dufy와 어머니 마리 에우제니 레몬니에Marie Eugénie Lemonnier는 넉넉한 집안 형편은 아니었으나 자녀들이 예술에 관심을 가질 수 있게 키웠다. 뒤피의 아버지는 작은 제철 회사의 회계원이었다. 뒤피의 형제 중 두 명은 음악가가 되었고, 동생 장 뒤피는 화가가 되었다. 1874년 인상파 화가들이 이미 첫 전시를 했으니 뒤피는 인상파 화가들이 왕성하게 활동하던 시기에 태어난 것이다.

뒤피는 비교적 어린 나이에 사회생활을 시작했다. 14살의 나이부터 커피 수입 상사 '루티 앤 하우저luthy &

hauser'에서 일했던 뒤피는 커피를 실은 배가 항구로 들어오고 나가는 것들을 매일 보며 성장했다. 위대한 예술가는 진공 상태에서 태어나지 않는다. 뒤피에게 바다는 죽을 때까지 영감을 제공한 창고 같은 곳이었다. 뒤피의 그림 중에는 바다를 배경으로 한 작품이 많다. 그는 한적한 바다도 그렸지만 많은 사람과 배들이 있는 바다도 그렸다. 뒤피에게 바다는 고향이었고, 일터였으며 끝없이 변화하는 힘을 지닌 에너지였다. 무엇보다 뒤피가 좋아했던 바다는 단 한시도 쉬지 않고 움직였다.

뒤피는 커피 수입 상사에서 일하며, 1892년부터 르아브르 시립미술학교의 야간 과정에 입학한다. 1893년부터는 에콜 시립 데 보자르 뒤 아브르Ecole military des Beaux-Arts du Havre를 다니며 이곳에서 레이몽 르쿠르트Raimond Lecourt, 1882~1946, 르네 드 생델리스René de Saint-Delis, 1876~1958, 평생의 친구 오톤 프리에즈를 만나 노르망디 풍경을 수채화로 그리기 시작한다. 1893년 8월에는 소묘와 인물화로 2등 상을 받을 정도로 실력을 일찍이 인정받았다. 1898년에는 스승 샤를 릴리에의 권유로 오톤 프리에즈와 함께 파리 에콜 데 보자르에 입학한다.

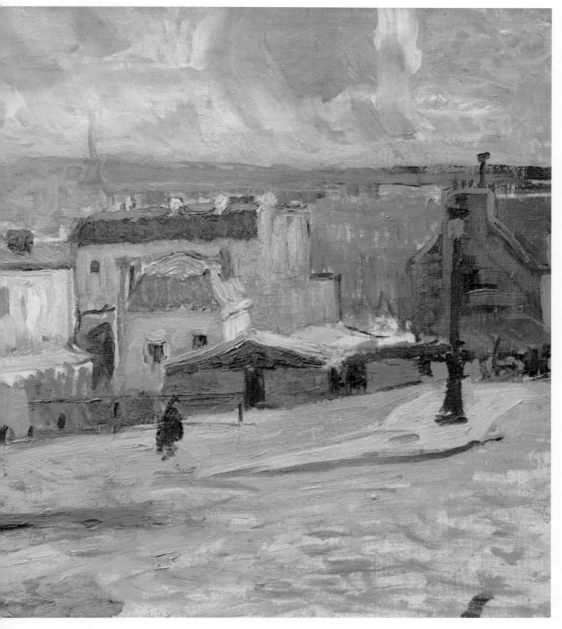

몽마르트르에서 바라본 파리의 풍경
View of Paris from Monmartre, 1902
캔버스에 유채
36×29.7cm

뒤피의 나이 스물한 살에 그려진 작품 〈풍경을 그리고 있는 남자의 초상〉은 들판에 서서 작은 수첩에 드로잉을 하는 한 화가의 모습이 보이는데 뒤피 자신의 자화상처럼 느껴진다. 인상파 화풍에서 영감받은 작품으로 젊은 화가의 고민과 생각이 우리에게 전달되는 그림이다.

화가로서 활동하던 초창기 시절, 뒤피는 인상파의 화풍으로 고향 주변의 풍경을 많이 남긴다. 뒤피가 처음 판매해본 작품 역시 인상파 화풍의 그림이었다.

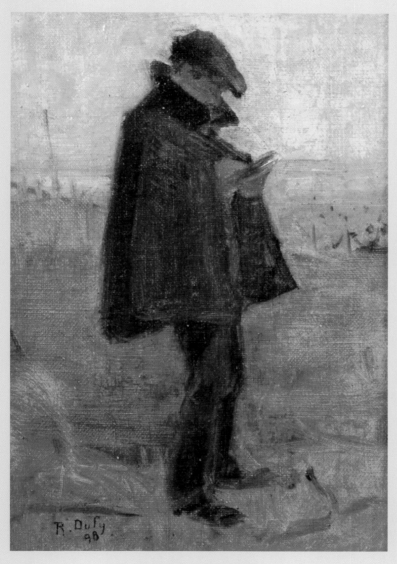

풍경을 그리고 있는 남자의 초상
Drawing Man, standing, 1898
캔버스에 유채
22.5×15.5cm

뒤피와
르아브르

르아브르에서 태어난 뒤피는 인상파, 야수파, 입체파 시절을 지나 거의 평생에 걸쳐 르아브르 풍경을 넓게, 그리고 깊게 그렸다. 많은 화가들이 르아브르에 매료되어 그곳에 체류하며 작품에 르아브르 풍경을 담았으나, 그곳에서 태어나고 자란 뒤피에게 르아브르는 평생 무한정 담고 싶은 소재였다. 뒤피는 르아브르의 다채로움을 다룰 줄 아는 화가였다. 평생토록 자신이 태어나고 가족이 살아가는 르아브르에 대한 열정적인 마음을 지녔으며, 뒤피는 르아브르와 생트 아드레스 Sainte-Adresse 를 비롯한 해수욕장이 있는 작은 도시들을 작품에 담았다.

뒤피가 그린 바다 풍경을 이해하려면 우리는 그가 태어

난 르아브르에 대해 좀 더 자세히 알 필요가 있다. 프랑스 부르고뉴 지방에서 발원하여, 파리를 지나 바다로 흘러가는 센강 하구에 위치한 르아브르는 과거부터 유명한 항구 도시였다.

프랑스는 30년 종교전쟁과 잦은 해일로 인한 범람, 영국군의 침공으로 항구 도시가 발전하지 못하고 있었는데, 루이 13세의 재무장관 리슐리외Richelieu 추기경이 성채를 쌓고, 루이 14세의 건축가 보방Sébastien le Prestre de Vauban, 1633~1707에 의하여 요새화되면서, 점차 기틀을 갖췄다. 이 항구에는 신대륙 발견을 떠나는 사람들과 대구잡이 원양어선이 드나들고, 신대륙에서 들어오는 담배를 비롯한 무역업이 성행하면서 도시가 성장하게 된다. 프랑스에서 마르세유 항구Le Port de Marseille 다음으로 이동량이 많고 대형 선박들이 끊임없이 드나드는 곳이었다.

안타깝게도 제2차 세계대전 당시 1940~1944년의 폭격으로 노르망디 항구 주변이 완전히 파괴되기도 했지만, 1945~1964년 사이 건축가 오귀스트 뻬레Auguste Perret, 1874~1954의 도시 계획으로 콘크리트를 이용하여 재건하였고, 2005년 유네스코 세계문화유산으로 등재되었다. 하지만 뒤피는 르아브르 해안의 재건을 미처 다 보지 못한 채 생을 마쳤다.

또한 오르세 미술관 다음으로 인상파 화가들의 작품을 많이 소장한 앙드레 말로 현대미술관Musée d'art moderne André-Malraux도 르아브르에 있다. 그리고 이 미술관은 뒤피의 작품도 많이 소장하고 있는데, 이유는 뒤피가 죽은 후 부인 에밀리엔이 뒤피의 작품 70여 점을 이곳에 기증했기 때문이다.

르아브르 항구의 저녁
Pier of Le Havre in the Evening, 1901
캔버스에 유채

**르아브르의 바다를 자주 그린
외젠 부댕의 〈해질녘 항구〉**
*Louis-Eugéne Boudin, Le havre,
L'avant-port au soleil couchant ,
1882*
캔버스에 유채
54.5×74cm

뒤피가 1901년에 그린 〈르아브르 항구의 저녁〉은 인상
파 화풍이 강하다. 뒤피의 그림에서도 당시 프랑스를
대표하는 해경화를 그린 선배 화가 용킨트Johan Barthold
Jongkind, 1819~1891와 부댕Louis-Eugène Boudin, 1824~1898의
영감을 찾을 수 있다. 바다에 비친 항구의 저녁 빛과 건
물 곳곳이 분주해 보인다.
뒤피 역시 르아브르에서 활동하는 화가들과 꾸준히 교
류했다. 대표적으로 어린 시절부터 친구였던 오톤 프
리에즈 그리고 입체파의 거장인 조르주 브라크 등이
있다.

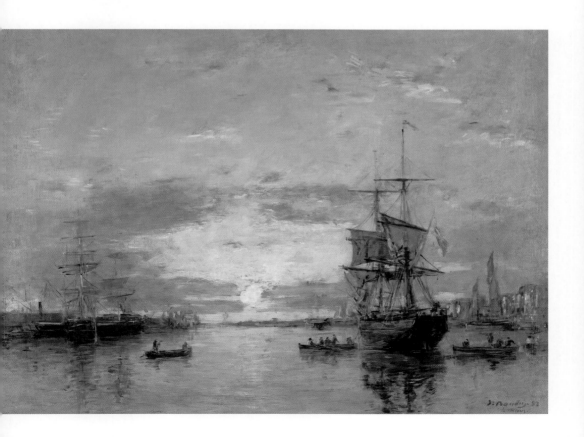

당시 많은 화가들이 르아브르를 그렸는데 뒤피가 그린 르아브르 풍경과 비교해서 감상하면 다채로울 것이다. 1850년대부터 많은 화가들이 르아브르 항구 운하 북쪽 방파제에 모였다. 실제 사진작가인 마케르Macaire와 비르노Warnod 형제들은 자신의 가게에 쿠르베의 작품 등을 장식해놓고 화가들과 교류했고, 화가들은 르아브르에서 대형 항구가 주는 생동감을 그리고 자신들의 작품을 알릴 수 있는 방법을 연구한다.

많은 사람들에게 르아브르는 클로드 모네의 〈인상, 해돋이〉로 알려져 있다. 모네 역시 르아브르에서 이 작품을 그렸고, 1874년 파리에서 열린 첫 번째 인상파 전시에 출품되어 모네가 '인상파'라는 이름으로 불리게 된 계기가 되었다.

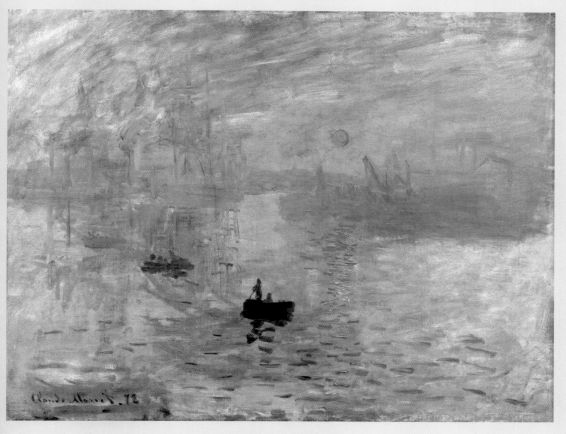

모네가 그린 〈인상, 해돋이〉의 르아브르 항구
Claude Monet, Impression Sunrise, 1872
캔버스에 유채
48×63cm

1900년 뒤피는 1년간의 군 복무 후, 시 당국의 허가를 받아 1200프랑의 장학금으로 파리 에콜 데 보자르에 입학했고, 그곳에서 그는 다시 오톤 프리에즈와 미술 공부를 한다. 하지만 에콜 데 보자르에서는 보수적이고 전통적인 회화 방식을 추구하는 교육을 기본 원칙으로 하고 있었기에 뒤피는 이 시기, 선배들의 화풍을 연구하는 것이 더 도움이 된다고 판단한다. 당시 뒤피는 클로드 모네와 카미유 피사로Camille Pissarro, 1830~1903와 같은 인상파 화가들에게 영향을 받는다. 따라서 뒤피가 그린 초기 풍경화는 인상파적인 시선과 풍경이 반복적으로 엿보인다.

다행히도 뒤피의 첫 전시는 1901년에 열렸고, 1902년 갤러리스트인 베르트 웨일을 만나 그녀의 갤러리에서 작품을 선보인다. 1903년 독립 미술관에서 다시 전시회를 열었는데, 화가 모리스 드니Maurice Denis, 1870~1943가 뒤피의 작품을 구매함으로써 뒤피는 자신감을 갖는다.

르아브르는 결국 인상파뿐 아니라 야수파 등과 같은 새로운 예술 양식이 급성장하는 중심지 중 한 곳이 되었다. 심지어 르아브르의 현대미술을 이끄는 그 지역 사업가들의 컬렉터 모임도 있었다. 그들의 이름은 현대예술 클럽The Modern Art Club: Avant-Garde Collectors in Le Havre이었다.

바레 분지
The Basin de la Barre, 1895
캔버스에 유채
19×24.2cm

조르주 브라크, 〈르아브르의 배〉
Georges Braque, Ship at Le Havre, 1905
캔버스에 유채
54×65cm

깃발로 장식된 르아브르의 요트
Yacht at Le Havre decorated with flags, 1904
캔버스에 유채
54×65cm

뒤피의
자화상

뒤피는 자화상을 많이 남긴 화가는 아니었지만, 감상자
가 그의 세월을 확인할 수 있도록 시기마다 종종 남기
곤 했다.

1901년에 그린 자화상은 뒤피가 파리에 와서 새로운
미술에 대해 열정적으로 흡수하던 시절에 그려졌다.

스물넷 뒤피의 눈동자에서 강한 의지가 느껴진다. 단순
한 스케치와 많지 않은 색만으로도 자신의 모습을 효과
적으로 표현한 시도가 돋보인다. 당시 뒤피는 몽마르트
르에 작업실을 얻어 생활했는데, 훗날 프랑스의 소설가
롤랑 도르줄레스 Roland Dorgeles, 1885~1973는 그의 책
『Portraits sans retouche』에서 뒤피를 이렇게 회고했다.

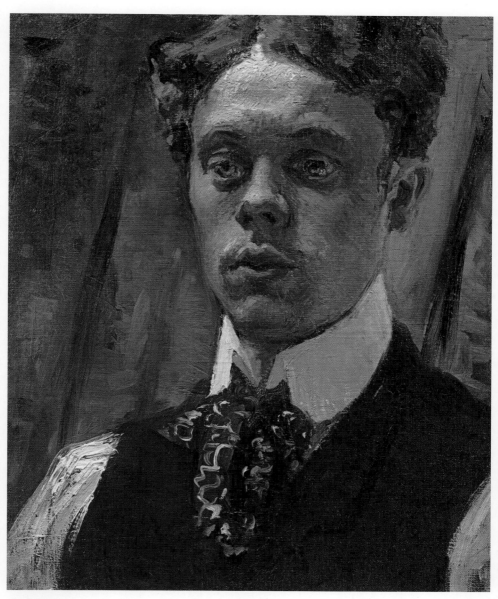

20세 자화상
Self-portrait, 1897
캔버스에 유채
38.7×31.8cm

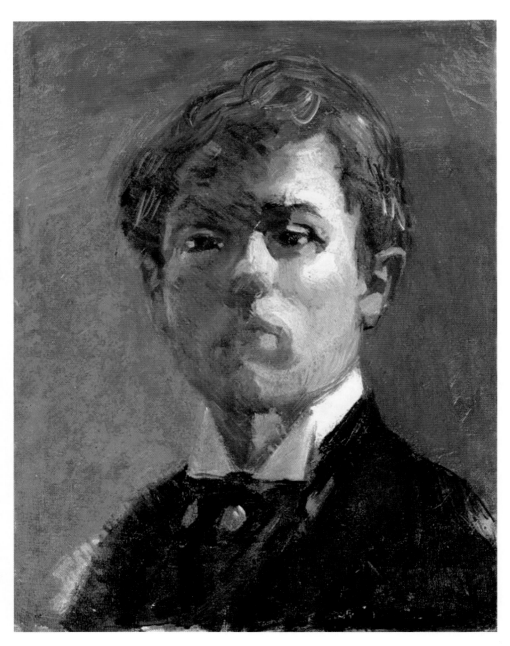

21세 자화상
Self-portrait, 1898
캔버스에 유채
39×30cm

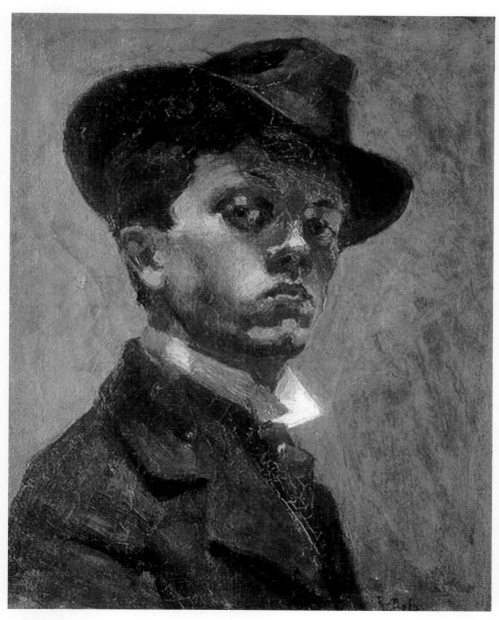

21세 자화상
Self-portrait, 1898
캔버스에 유채
41×33cm

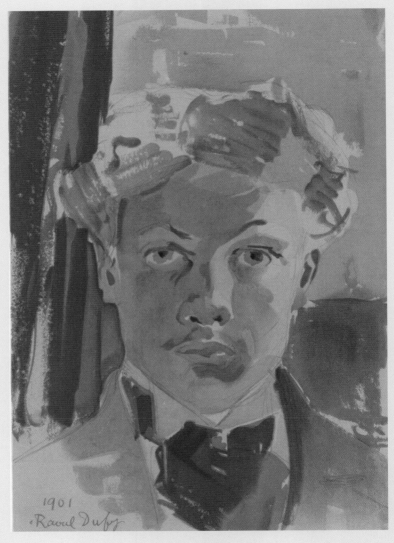

1901
Raoul Dufy

24세 자화상
Self-portrait, 1901

63세 자화상
Self-portrait, 1940
종이에 흰색 구아슈와 잉크
27×20cm

68세 자화상
Self-portrait, 1945
캔버스에 유채
46.3×37.8cm

71세 자화상
Self-portrait, 1948
캔버스에 유채
27×22cm

"그는 보헤미안주의를 싫어했다. 그의 린넨은 항상 깨끗했고, 신발은 잘 닦여 있었으며, 그는 자부심으로 가난을 견뎠다."_롤랑 도르줄레스

1945년에 그려진 자화상은 68세에 그린 것이지만 오히려 20~30대의 모습처럼 보인다. 사실 이 시기 뒤피는 이미 오랜 시간 류머티즘 관절염으로 고생했다.
예술에 있어 영원한 청년이었던 뒤피의 견고한 의지가 느껴진다.

1953년에 그린 자화상은 뒤피가 세상을 떠난 해에 남긴 자화상이다. 그의 나이 76세에 그려졌다. 8년 전인 1945년에 그린 자화상에서 뒤피는 흰머리가 없는 청년 같은 모습의 자신을 그린 것에 비해 이 자화상 속 뒤피는 마치 자신의 일을 최선을 다해 끝마친 듯한 표정과 눈빛으로 의자에 편히 앉아 있다.

76세 자화상

Self-portrait, 1953

37.5×28.3cm

미술 컬렉터 그룹,
현대 예술 클럽

1906년 1월 29일, 르아브르의 열정적인 수집가 6명은
현대미술을 알리고 전시하기 위해 모더니즘 아트서클
을 만들었다.

아트서클의 구성원은 올리비에 센 Olivier Senn, 샤를르
오귀스트 마랑드 Charles-Auguste Marande, 피터 반 데르
벨드 Pieter van der Velde, 조르주 뒤수엘 Georges Dussueil,
오스카 슈미츠 Oscar Schmitz, 에두아르 뤼티 Edouard Lüthy
등이었다. 이들을 비롯한 지역 사업가들과 유명인사들
은 르아브르가 '예술적 영혼'으로 채워지기를 열망했다.
1845년 르아브르 항구 근처에 앙드레 말로 현대미술관
이 세워지고, 유명한 예술가들은 현대 예술 클럽에 의
해 조직된 정기적인 전시회에 초대되었다. 이들은 신진
예술가들의 작품에 관심을 가지며 적극적으로 작품을

수집하면서 르아브르에서 현대미술을 홍보하는 것을
목표로 삼았다. 조르주 브라크, 라울 뒤피, 오톤 프리에
즈와 같은 화가들을 비롯한 야수파와 입체파 화가들을
후원했으며, 새로운 컬렉션을 구성하기 위한 비용과 취
향을 가지고 있었다.

그리고 자신들이 소장한 작품을 모두가 감상할 수 있도
록 미술관에 기증했으며, 1906~1910년 사이 전시회,
강의, 시 낭독회 및 콘서트를 꾸준히 진행하며 르아브르
에 예술적 기운을 주입했다.

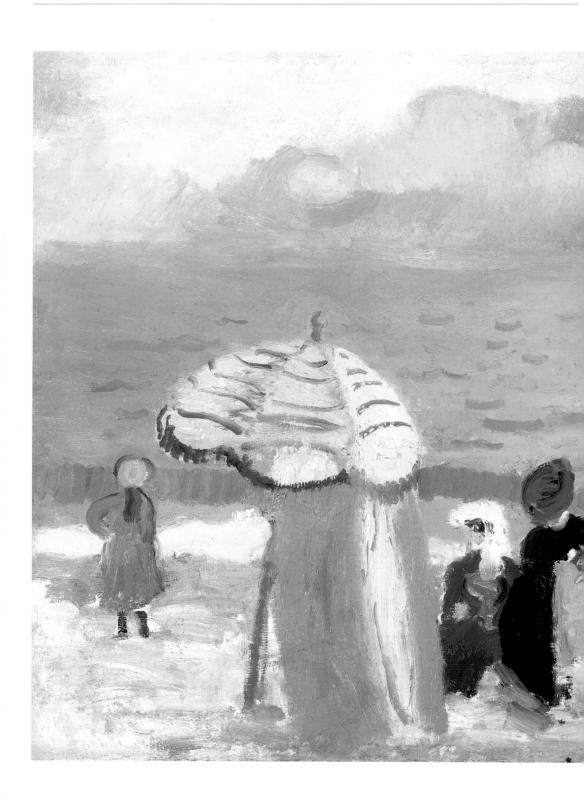

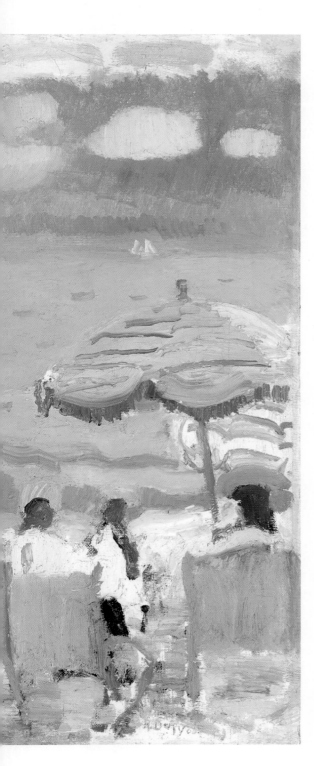

파라솔
Les Parasols, 1905
캔버스에 유채
46×55.3cm

야수파

야수파와
뒤피

1901년 뒤피는 첫 전시를 했다. 누구나 그렇듯 한 번의 전시를 한다고 해서 화가로서 대단히 인정받는 것은 아니다. 대부분의 신진 작가들이 그렇듯, 뒤피 역시 선배들의 화풍을 많이 보고 열심히 흡수했다. 뒤피는 인상파 화풍에 머무르지 않았다. 그가 원한 것은 인상파와 다른 새로운 그 무엇이었다. 변하기 쉬운 자연의 모습을 화가의 눈으로만 포착했던 인상파에 의문을 품었고, 1903년 마르티크Martinique에 머물면서 남부 지방의 빛에 매료되었다. 같은 해 당시 화랑에서 열린 폴 시냑 Paul Signac, 1863~1935의 전시와 마티스의 작품으로 인해 자신이 생각하는 미학에 큰 변곡점을 맞이한다. 뒤피는 1905년 살롱 데 앙데팡당Salon des Indépendants에서 마티스의 작품 〈사치, 평온, 쾌락〉을 보고 야수파Fauvism

에 관심을 가졌다. 야수파는 야생 동물을 의미하는 'Fauves'에서 의미를 따왔다. 색의 사용이 자유롭고 활기차고 생명력 넘치는 것이 특징이며, 비교적 넓은 면으로 대담하게 화면을 칠한다. 뒤피는 야수파들이 쓰는 대범한 윤곽과 밝은 세상에 큰 영감을 받아 색이 지휘하는 막강한 힘을 화면에 표현했다.

이 시기 뒤피의 작품을 보면 그가 마티스와 야수파 스타일에 매료되었다는 것을 알 수 있다. 하지만 뒤피는 야수파처럼 대담한 색채를 사용하고, 자유로운 형태를 그리면서도 빛과 움직임을 담는 인상파의 특징을 지닌 화풍도 유지했다.

**앙리 마티스,
〈사치, 평온, 쾌락〉**
*Henri Matisse, Luxury,
Calm and Pleasure, 1904*
캔버스에 유채
32.7×40.6cm

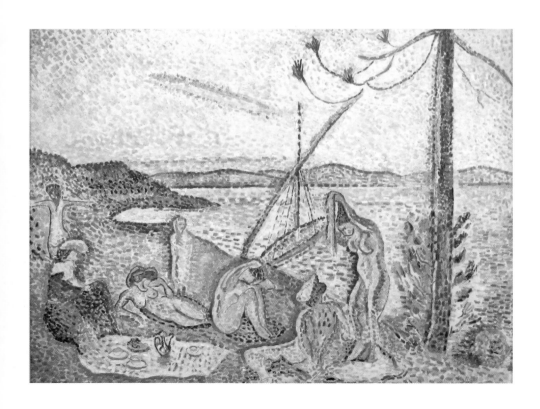

목욕하는 사람들
Bathers, 1908

"이 그림을 대면한 순간 나는 회화의 새로운 존재 이유를 알
았으며 인상파적 사실주의는 매력을 잃어버렸다. 나는 색
채와 선묘를 통해 창조적 상상력이 빚어내는 기적을 보았
던 것이다." _라울 뒤피

생트-아드레스 해변
The Beach at Sainte-Adresse, 1906
캔버스에 유채
54×64.8cm

**항구에 있는 요트와
소형 선박**

*Voiliers et barques
dans le port, 1907*
캔버스에 유채
54×65cm

뒤피의 경우 전 생애에 걸쳐 다양한 양식의 작품을 발
표했는데, 의외로 야수파 시기의 작품은 옥션에서도 인
기가 많은 편이다. 1907년에 그려진 작품 〈항구에 있는
요트와 소형 선박〉은 2010년 파리 크리스티 옥션에서
추정가보다 훨씬 높은 191만 3000EUR(한화 약 27억 원
대, 수수료 제외)에 낙찰되었다.

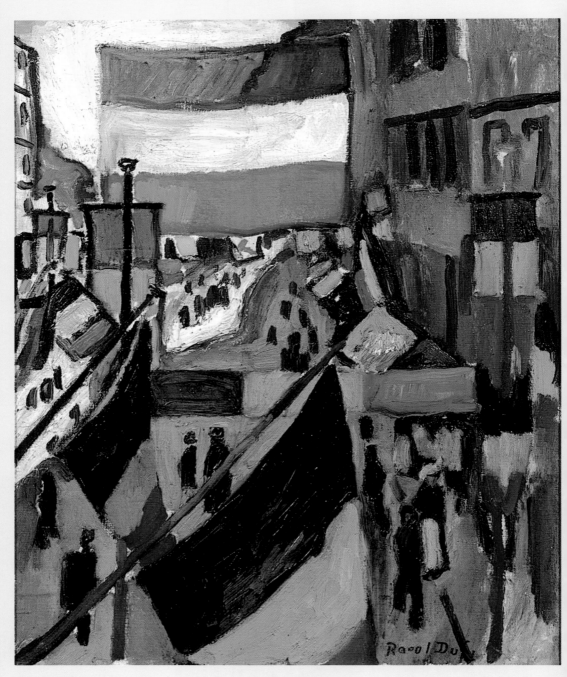

7월 14일 르아브르
14th July in Le Havre, 1906
캔버스에 유채

7월 14일 르아브르
14th July in Le Havre, 1906
캔버스에 유채
54.6×37.8cm

7월 14일 르아브르
14th July in Le Havre, 1906
캔버스에 유채

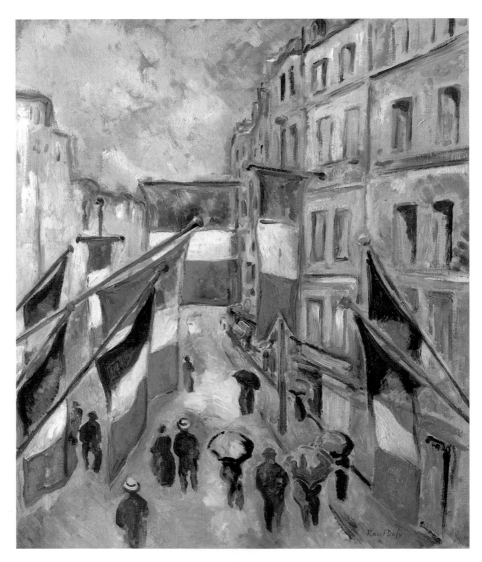

7월 14일 르아브르
July 14th at Le Havre, 1906
캔버스에 유채
65×54cm

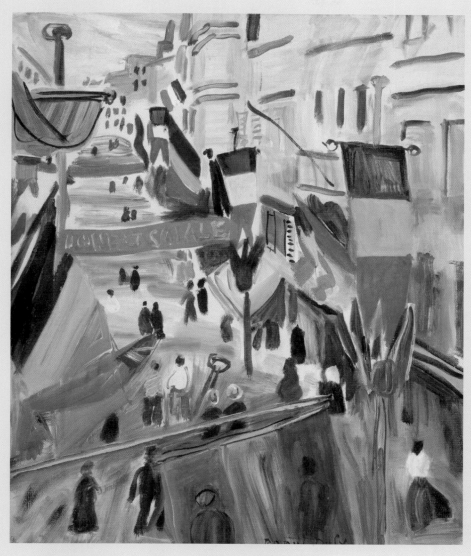

7월 14일 르아브르
July 14th at Le Havre, 1906
캔버스에 유채
46×38.3cm

뒤피는 1904년부터 노르망디에서 동료 화가 알베르 마르케와 함께 작업하며 야수파 화가로 활동한다. 이 시기 두 사람은 르아브르에서 열리는 행사도 함께 그렸다. 두 사람은 특히 '깃발이 있는 거리'를 주제로 그림을 여러 번 그렸는데, 뒤피는 이 시리즈를 무려 11점이나 그린다. 7월 14일 프랑스의 국경일을 맞아 거리에 온통 프랑스 깃발이 있는 모습

이 보인다. 프랑스 파리와 여러 도시에서는 매년 7월 14일 프랑스 혁명을 기념하는 국경 행사가 열린다. 1789년 7월 14일 프랑스 혁명의 발단이 된 바스티유 습격 사건 1주년과 입헌군주제 설립을 기념하고 혁명 이래 생겨난 지역별 의병들이 모여 국가적 연맹을 맺은 이듬해인 1790년 7월 14일 '시민연맹 축제'가 기원이다. 파리 상공을 가르는 삼색

알베르 마르케, 〈7월 14일 르아브르〉
Albert Marquet, The 14th of July in Le Havre, 1906
캔버스에 유채

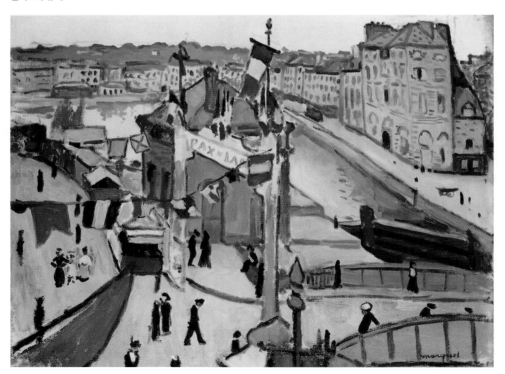

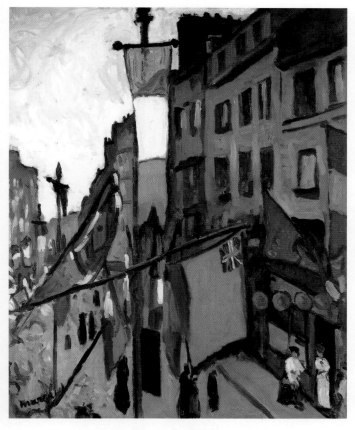

알베르 마르케, 〈7월 14일 르아브르〉
Albert Marquet, 14 July at Le Havre, 1906
캔버스에 유채

연기와 공군 소속 전투기들의 곡예 비행, 샹젤리제 거리의 군사 행진, 그리고 에펠탑 위로 쏘아 올리는 성대한 불꽃 놀이 등이 이날을 기념한다.

당시 마르케와 뒤피 두 사람은 라 마쉬 페캉La Manche Fecamp에서 일했는데 르아브르를 포함한 당시 노르망디 해변의 건물과 풍경을 그림으로써 지역 정보를 보다 올바르게 전달하는 역할을 했다.

알베르 마르케, 〈자화상〉
Albert Marquet, Self-Portrait
Albert Marquet, 1904
캔버스에 유채
46×38cm

알베르 마르케, 〈페캉〉
Albert Marquet, Fécamp(The
Beach at Sainte-Adresse), 1906
캔버스에 유채
64.5×80cm

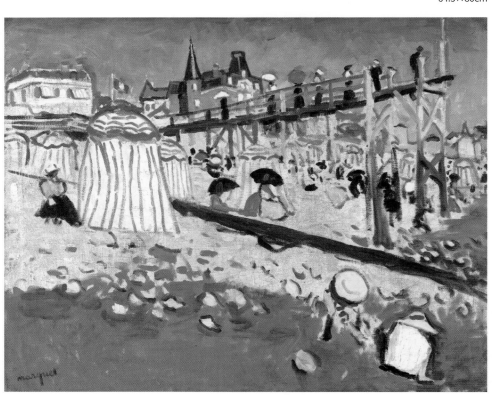

페캉의 레가타
Régates à Fécamp, 1902
종이에 수채와 흑연
23×34.8cm

마르케와 뒤피는 페캉 지역의 여름 풍경 역시 화폭에
담는다.
작품 〈페캉의 레가타〉는 뒤피가 막냇동생 가스통 뒤피
에게 선물로 준 작품이기도 하다.

입체파와
뒤피

뒤피와 가장 오래된 친구 중 한 명은 입체파cubism 화가
로 유명한 조르주 브라크다. 뒤피는 고향 르아브르에서
부터 브라크를 만났고, 파리 에콜 데 보자르에서도 함
께 공부한다. 1908년 남프랑스 라시오타에서도 함께
생활하며 에스타크Estaque도 여행한다. 따라서 뒤피는
초창기에 모네와 같은 인상파에게서 영감을 받고, 시간
이 흐르면서 마르케나 마티스와 같은 야수파에도 관심
을 갖다가, 1908년에는 입체파 양식에도 관심을 갖는
다. 이 시기 뒤피는 폴 세잔과 입체파 화풍에 매료된다.
뒤피에게는 모든 미술사조가 영감이었다. 하지만 그 어
떤 사조에도 자신의 개성을 얽매이도록 두지 않았다.
오히려 그의 관심은 늘 변화하는 스타일에 있었다.

에스타크
L'Estaque, 1913
캔버스에 유채
46.2×54.cm

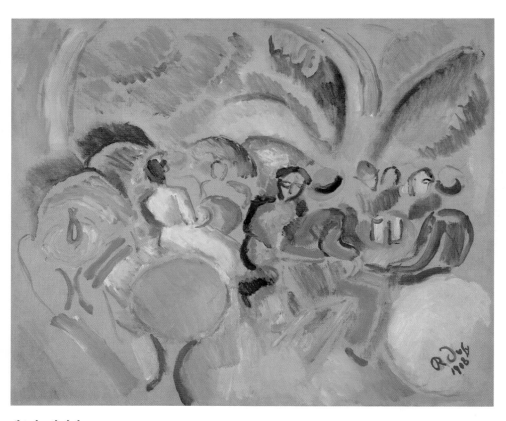

에스타크의 카페
Le café à l'Estaque, 1908
캔버스에 유채
46×55cm

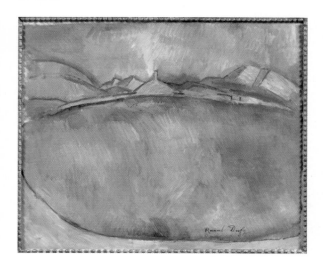

에스타크 풍경
Paysage de l'Estaque, 1910
캔버스에 유채
46×55cm

작품 〈에스타크 풍경〉은 뒤피가 브라크와 함께 에스타크를 여행하며 그린 풍경화 중 한 점이다. 이 시기 뒤피는 폴 세잔에게 매료되어 형태의 본질을 탐구하고 세잔이 즐겨 사용하던 파사주Passage(두꺼운 붓질의 병치로 색면을 만드는 기법) 기법을 본인의 작품에도 활용한다. 뒤피의 작품치고는 여백의 미가 강하고 뻥 뚫린 구도라 인상 깊다. 색 사용을 최소화했지만 느껴지는 공간의 넓이감과 깊이감에 대한 경험은 최대치인 작품이다.

〈뮌헨의 붉은 모스크〉는 오톤 프리에즈랑 뮌헨에 갔던 시기의 작품으로 대담한 구도와 색감 표현이 인상적이다.

뮌헨의 붉은 모스크
La mosquée rouge, 1909
캔버스에 유채
37.8×45.5cm

〈에스타크의 정박된 배들〉은 뒤피가 에스타크에서 그
렸던 풍경화 중 하나다. 정박해 있는 배와 주변 풍경에
서 세잔이 사용한 파사주 기법과 입체파 화가들의 대
상을 분할해 표현하는 특징이 보인다. 이 작품은 뒤피
가 죽고 10년 후 그의 부인 에밀리엔이 미술관에 기증
했다.

에스타크의 정박된 배들
*Bâteaux à l'Estaque Boats
at the Estaque, 1908*
캔버스에 유채

르아브르의 마리 크리스틴 카지노
The Marie Christine Casino in Le Havre, 1910
캔버스에 유채
46×55cm

1910년에 그린 작품 〈르아브르의 마리 크리스틴 카지노〉 역시 세잔과 입체파 형식을 느낄 수 있다. 하지만 뒤피는 형태를 분할해 표현하는 입체파 방식보다 형태의 본질을 탐구해나가는 세잔식 표현에 좀 더 매력을 느꼈다. 뒤피와 피카소, 브라크는 모두 미술의 본질은 '형'이라고 생각했고, 세잔의 회화에서 그 의구심을 풀어나갈 수 있었다. 그는 이렇게 야수파와 입체파를 넘나들면서 다양한 회화적 도전을 시도하는 시기에도 생활비를 벌어야 했기에 1905년에서 1920년 사이, 꾸준히 직물 디자인을 하고 책 삽화를 그리며 생계를 꾸려나갔다.

1910~1915년 뒤피의 그림은 과거 야수파 시기와는 다르게 기하학적인 면과 평면화된 공간, 다중시점 등으로 입체파적인 면모를 꾸준히 보여준다. 하지만 그럼에도 불구하고 다른 입체파 화가들이 형을 강조하기 위해 색이 없는 작업을 진행해나갈 때도 뒤피는 야수파를 통해 얻은 대담한 색채 구성 능력을 발휘한다. 그러다 제1차 세계대전 이후에는 입체파적인 표현을 멈추고 본인만의 화풍을 찾기 시작한다. 그는 오르게빌Orgeville에서 앙드레 로테André Lhote, 1885~1962, 장 마르샹 Jean Marchand, 1883~1940과 함께 형편이 어려운 젊은 화가들에게 공간을 내어주는 한 빌라에 머물렀다. 이 시기 뒤피는 건축물 뿐만 아니라 사물과 공간의 관계를 새롭게 표현하는 시도를 꾸준히 했다.

새장
Birdcage, 1914
캔버스에 유채

두 개의 꽃병이 있는 조각상
Statue with Two Vases, 1908
캔버스에 유채
65×81cm

르아브르의 그물 고기잡이꾼
Fisherman with the net in Le Havre
캔버스에 유채

르아브르 해변
The Beach at Le Havre, 1910
캔버스에 유채

뒤피의 입체파 시기 작품을 보면 브라크나 피카소 같지도 않으면서 세잔도 떠오르지 않는다. 즉, 1890년대 후반의 인상파, 1900년대 초반의 야수파 그리고 입체파까지 새로운 회화에 대한 탐구심과 모험심을 보이며 자신의 기법을 추구하면서도 외부 세계를 자신의 작품에 투입시키며 각 사조들의 장점을 조화롭게 구성하고 표현해나갔다. 결국 어떠한 유파에도 소속되지 않았다는 말의 의미는, 보다 정확히 말하면 어떤 사조 하나만을 신봉하거나 믿지 않았다는 의미와도 같을 것이다.

르아브르의 집과 정원
House and Garden at Le Havre, 1915
캔버스에 유채

생트-아드레스의 빨간 집들
Les maisons rouges de Sainte-Adresse, 1910
캔버스에 유채
81×130cm

1951년 뒤피는 피에르 쿠르티옹Pierre Courthion, 1902~1988
과의 좌담회에서 마티스의 오달리스크Odalisque와 마르
케의 활동이 아쉬운 점을 비판하기도 하는 등 자신이
애정했던 미술 양식이나 선배일지라도 아쉬운 부분에
있어서는 솔직하게 표현했다.

1909년 뒤피는 프리에즈와 함께 독일 뮌헨을 방문해
독일 표현주의를 만났고, 건축물을 비롯한 다양한 응용
미술 전시회를 보고 자신의 활동 분야를 넓히는 계기가
된다.
작품 〈생트-아드레스의 축제〉는 뒤피의 표현주의식 대
범한 색채와 자신감 있는 붓 터치가 돋보이는 작품으로
상단에 보이는 붉은 빌라인 르아브르성-빌라 마리타임
Le Havre Castle-Villa Maritime은 1890년에 지어져 여전히
존재하고 있다.

르아브르성-빌라 마리타임
Le Havre La Villa

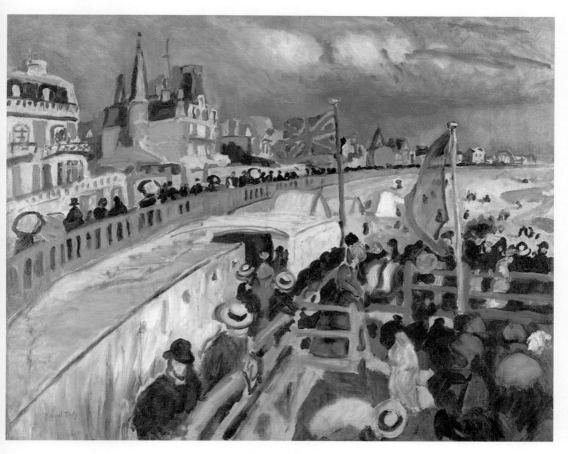

생트-아드레스의 축제
Festival at Sainte Adresse, 1906
캔버스에 유채

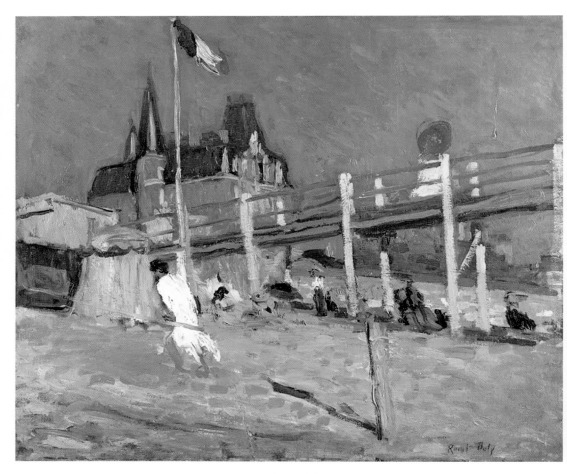

르아브르 해변
The Beach at Le Havre, 1906
캔버스에 유채
46×55cm

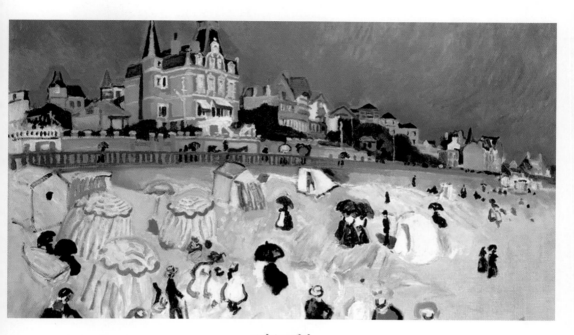

르아브르 해변
The Beach at Le Havre, 1906
캔버스에 유채
76×97cm

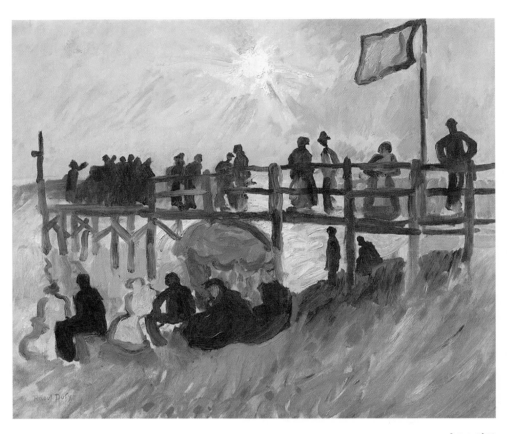

르아브르 항구
Ĺestacade au Le Havre, 1905~1906
캔버스에 유채
46×54.5cm

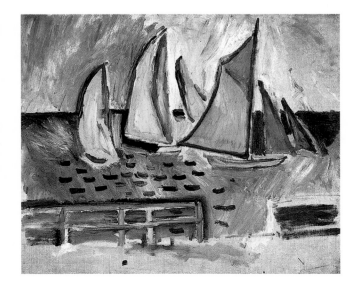

르아브르에서의 출발
Departure of the
Regattas at Le Havre, 1906
캔버스에 유채

생트-아드레스의 해변
La plage de Sainte-Adresse, 1904
캔버스에 유채
65×81cm

르아브르 항구
The Port of Le Havre, 1905
캔버스에 유채
54×64.7cm

르아브르의 양파 축제
La foire aux oignons, 1907
캔버스에 유채

뒤피는 훗날 자신이 르아브르의 커피 수입 가게에서 식료품 검사 담당원으로 일하던 시절을 회상하며 이렇게 말한다.

"나는 배들의 갑판 위에서 늘 살았다. 이는 화가에게는 이상적인 교육이다. 난 화물창에서 새어 나오는 온갖 향기를 들이마셨다. 나는 냄새로 그 배가 텍사스에서 왔는지 인도에서 왔는지 혹은 아조레스에서 왔는지 알았고 이는 나의 상상력을 자극했다."

뒤피는 모네나 마티스처럼 한 대상을 그 시기에 집중적으로 그린 것이 아니라 자신이 좋아하는 대상을 평생에 걸쳐 끊임없이 재활용했다. 특히 바다는 뒤피가 성실하고 무한하게 재활용한 소재다. 그는 바다를 떠나 살다가도 바다를 그렸고 바다에 살 때는 바다와 사람들을 그렸다. 그에게 바다는 평생 충전되는 소재였다.

좋은 작가는 늘 자신과 자신의 주변에 대해 표현하는 것처럼 보이지만, 결국 그 시선은 언제나 만물을 관통하는 세계를 향하고 있다. 뒤피에게 르아브르는 끝없이 세상과 통하는 무대였다.

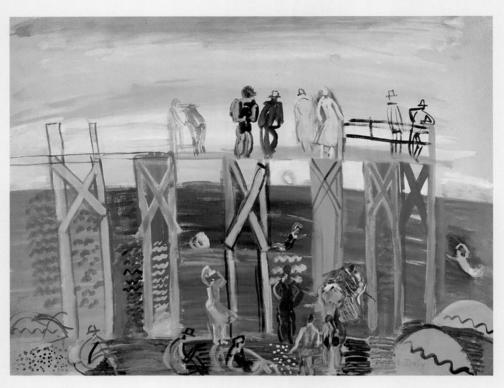

르아브르 부두
The Pier at Le Havre, 1924
캔버스에 유채

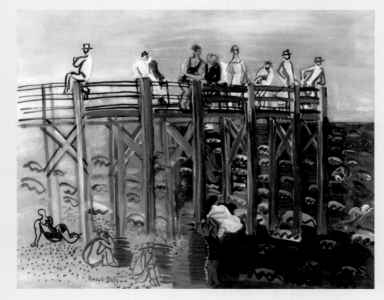

르아브르 부두
The pier in Le Havre,
1924~1925
캔버스에 유채
65.1×81cm

르아브르 항구 입구
Entrance to the Port of Le Havre, 1924~1926
캔버스에 유채
38.3×46cm

작품 〈르아브르 항구 입구〉에서 보이는 성당은 생트-아드레스시에 있는 '노트르담 데 플로Notre Dame des Flots'로 현재까지 존재한다. 뒤피는 평생에 걸쳐 풍경화에 현실 세계와 상상 세계를 동시에 표현했다. 이 작품처럼 실존하는 건물을 그릴 때는 비교적 현실에 존재하는 대상들을 기록하는 데 충실했으며, 신화나 우화 속 주인공이 있는 바다를 그릴 때는 상상력으로 구축한 세계를 전개해나갔다. 이 작품에는 뒤피 특유의 파도를 삼각형으로 기호화하는 패턴이 들어가 있는데, 파도를 표현할 때는 이처럼 기호화된 형태를 사용하는 것을 즐겼다. 마치 악보 위의 음표처럼 파도가 선율을 가지는 듯하다.

"'파랑, 강렬하고 열정적인,
어둠 속에서 빛을 발하는, 영원한 청색'.
나열한 모든 이미지 중, 아마도 파란색은
라울 뒤피와 거의 동의어일 것이다."

_장 랭커스터, 『라울 뒤피』, 1983, 5p

뒤피와
레가타

인상파 화가 구스타브 카유보트Gustave Caillebotte, 1848~1894가 개인 보트를 타고 여가를 즐기는 모습을 많이 남겼다면, 뒤피는 요트 경기를 하나의 영화처럼 감상하는 방식으로 꽤 많은 작품을 남겼다. 뒤피의 작품 제목에 등장하는 '레가타regatta'라는 단어는 요트 경기를 의미한다. 레가타는 조정, 보트, 요트 경주 등을 통틀어 일컫는 말로 과거 이탈리아에서 곤돌라 레이스를 레가타라고 한 것에서 유래된 용어다. 배 항해나 경주는 당시 르아브르와 생트-아드레스에서 정기적으로 진행되었다. 오늘날도 트랜사 쟈끄 바브Transat Jacques Vabre라는 대서양 횡단 요트 경기가 홀수 해 가을에 열리는데, 이는 프랑스와 브라질 사이의 역사적인 커피 교역로를 따라가는 요트 경주 중 하나다.

뒤피가 살던 당시 프랑스 파리에서는 1900년 3월 20일
부터 8월 6일까지 제2회 하계 올림픽이 열렸는데 뫼랑
Meudon과 르아브르가 개최 장소였다. 6개국에서 176명
의 선수가 참가했고, 그중 국제올림픽위원회는 10개 종
목을 공식적으로 인정했다. 대부분 종목은 뫼랑에서 진
행되었지만, 20톤급과 20톤 이상급(비공식 종목)은 르아
브르에서 진행되었다. 요트 경기 역시 이 중 하나의 종목
이었던지라 당시의 축제적인 분위기를 짐작해볼 수 있다.
뒤피는 레가타에 대한 영감을 얻기 위해 프랑스와 영국
을 여행했으며, 고향인 르아브르와 도빌Deauville, 트루

코우스에서의 레가타
Depicting the Regatta
at Cowes, 1929
캔버스에 유채
45.5×54.5cm

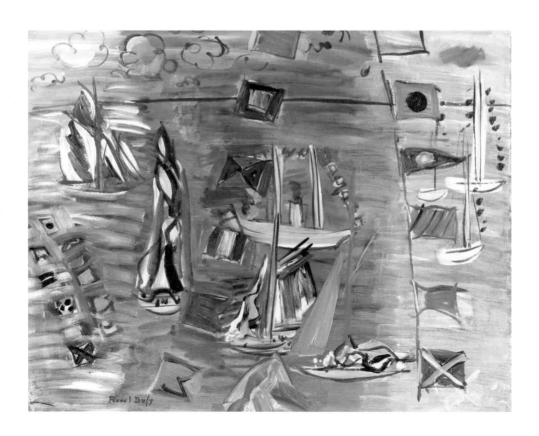

코우스에서의 레가타
Regatta at Cowes, 1934
캔버스에 유채

빌Trouville, 헨리Henley 및 코우스Cowes에서 레가타 경주 및 사교 모임에 참석했다. 다음 두 작품 〈코우스에서의 레가타〉도 뒤피가 영국의 와이트섬Isle of Wight의 코우스에 있는 호텔에 머물면서 보트 경주를 관찰하고 그린 것이다. 다양한 색의 깃발이 돛대를 따라 화폭을 가득 메운다. 뒤피는 바다의 푸른색을 표현했지만, 바다에 햇살이 비칠 때의 명료한 빛의 변화도 표현했다. 레가타는 늘 뒤피에게 역동성과 생동감을 주었다. 춤추는 듯한 파도를 가로질러 질주하는 수십 척의 범선 주변에는 뒤피가 파도를 표현할 때 자주 쓰는 특징인 도형 같은 물결 표현이 가득하다.

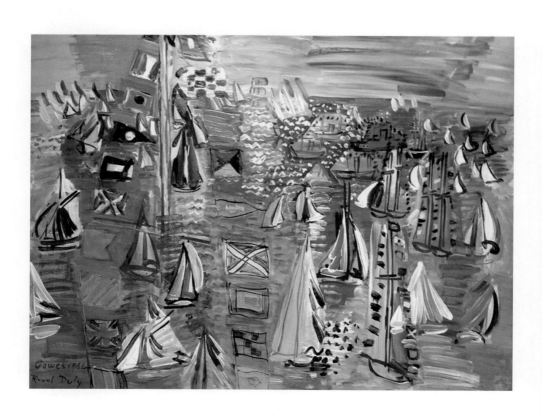

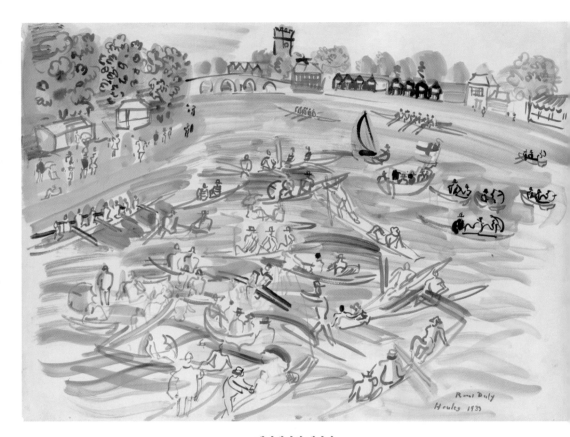

헨리에서의 레가타

Régates à Henley, 1939

종이에 수채와 구아슈

50.8×66.7cm

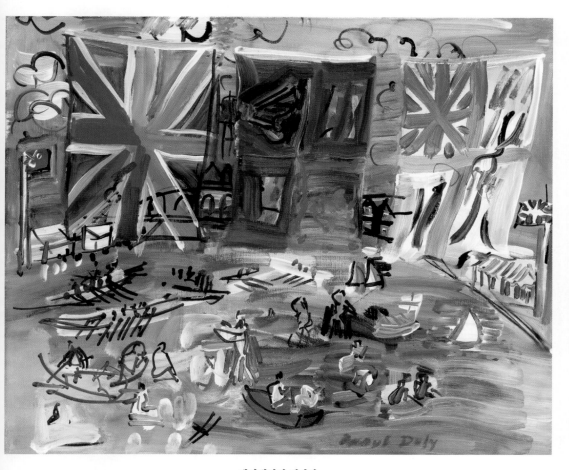

헨리에서의 레가타

Régates à Henley, 1933

캔버스에 유채

37.8×45.7cm

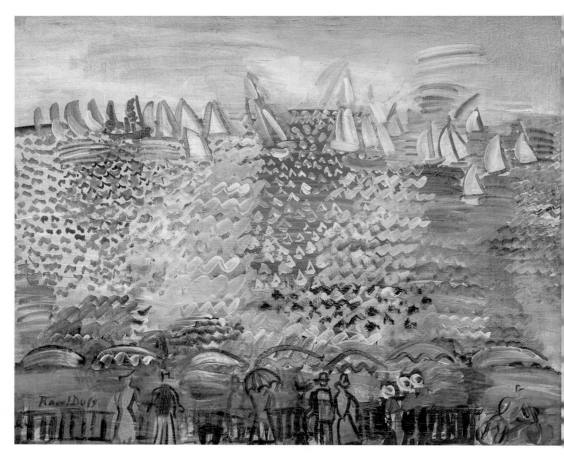

르아브르에서의 레가타
Les Régates au Havre
캔버스에 유채

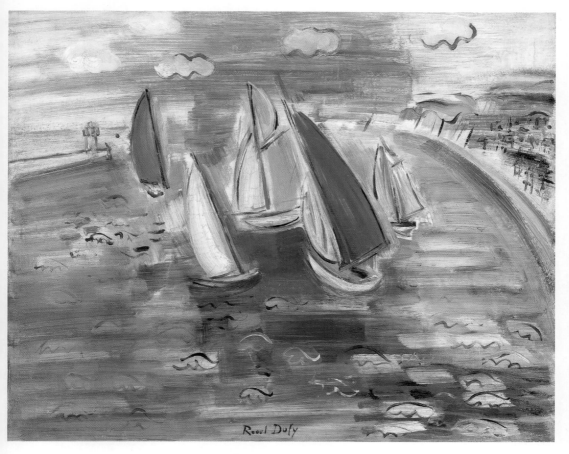

생트-아드레스의 레가타

Régates à Sainte-Adresse, 1930

캔버스에 유채

38.3×46.4cm

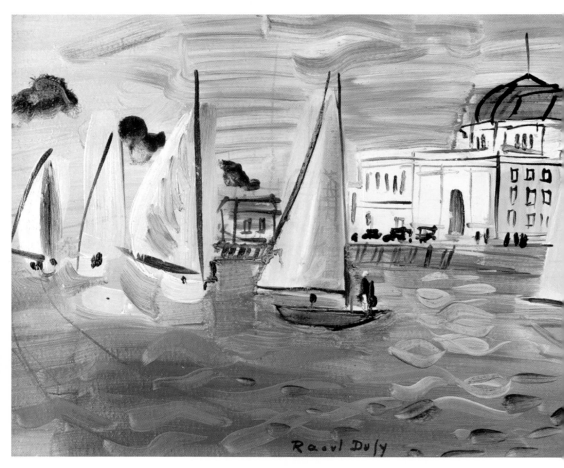

도빌에서의 레가타

Régates à Deauville, 1934

캔버스에 유채

33×82cm

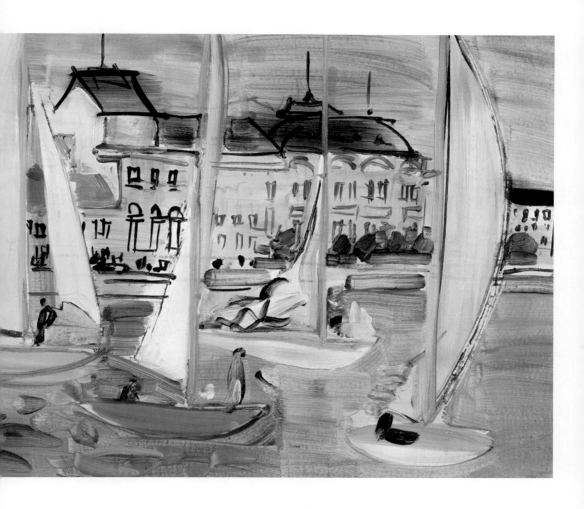

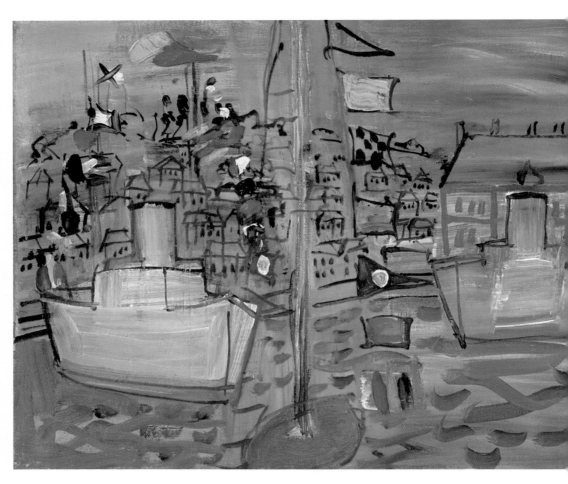

도빌에서의 레가타
Régates à Deauville-les yachts Pavoisés, 1937
캔버스에 유채
35.3×84.5cm

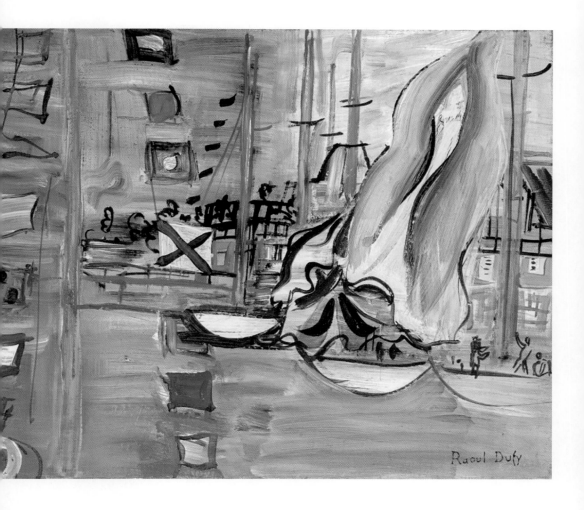

레가타의 귀환
Le retour des régates, 1933
캔버스에 유채
46.7×110cm

배, 조개, 생트-아드레스만의 구성
Composition, bateaux, coquillage dans la baie de Sainte-Adresse, 1938
캔버스에 유채
60.2×73cm

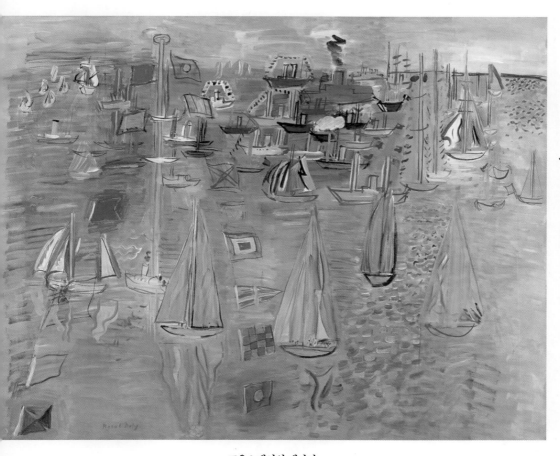

코우스에서의 레가타
Régates à Cowes, 1930~1934
캔버스에 유채
130.5×162.3cm

샘트-아드레스의 바다
The Bay of Le Havre and Sainte-Adresse, 1935
캔버스에 유채
60×73cm

뒤피의
수채화

뒤피는 수채화를 좋아했다. 투명 수채화와 불투명 수채화인 구아슈 작품 모두를 많이 남겼다. 실제 뒤피의 작품 중 많은 사람들이 '뒤피 스타일'이라고 하는 작품 역시 수채화나 구아슈가 많은 편이다. 수채화는 꽤 까다로운 장르다. 쉽게 수정할 수 없고 조금만 잘못하면 탁해 보이기 일쑤다. 하지만 뒤피는 선묘의 겹침과 수정하는 과정도 감상자가 볼 수 있게 작업했다. 보는 이로 하여금 화가가 이 그림을 어떤 순서로 그렸는지 과정을 알 수 있게 함으로써 작업에 참여하는 기분이 들게 한다.

"바다와 멀리 떨어진 곳,
또는 눈부신 물결의 움직임을
조금도 느낄 수 없는 곳에서 산다는 것은
얼마나 불행한 일인가.
호수 정도로는 결코 만족할 수 없다."

_라울 뒤피

바다와 구름
Mer et nuages
(Sea and Clouds), 1910
종이에 수채
50×60cm

칸의 키오스크
Kiosk in Cannes, 1940
종이에 수채
47×63cm

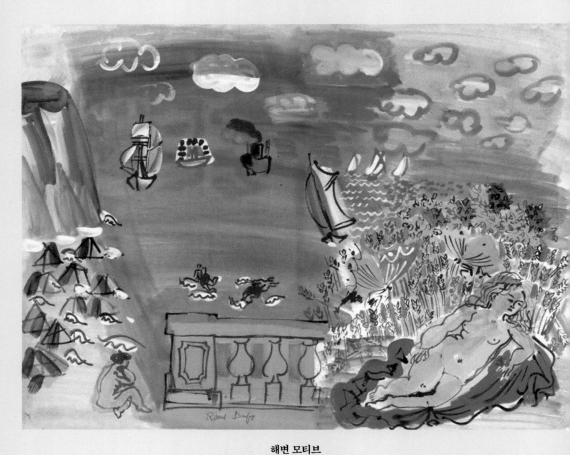

해변 모티브
Seaside motifs, 1928
종이에 수채
50×65cm

르아브르 해안의 선원들
Sailors on the Le Havre Coast, 1925
종이에 수채

뒤피의 수채화가 가진 특성은 형태 선과 색을 분리해서 표현한다는 점이다. 뒤피는 특유의 감각적이고 환상적인 선묘를 자유자재로 구사하며 유화마저도 경쾌한 필치로 그려냈다. 그래서 우리는 뒤피의 수채화와 구아슈 작품에서 뒤피 특유의 매력을 느끼곤 한다. 뒤피는 평생에 걸쳐 6000장이 넘는 수채화를 그렸고, 그중 바다를 소재로 그린 것이 많다.

작품 〈해변의 항해사들〉 역시 종이에 연필과 구아슈를 이용했는데, 수채화 물감인 구아슈의 특성상 연필 스케치가 그대로 다 비쳐서 투명하고 활기찬 바다를 표현하는 데 있어 적합하다. 화면 하단에 인물들을 빠르게 크로키한 부분과 프랑스 국기, 배에서 나는 수증기, 하늘의 구름 등은 뒤피만이 가진 리듬감과 순발력이 있어 보인다.

바다 풍경은 뒤피가 다루는 주제 중 상당히 중요한 부분을 차지한다. 시시각각 변하는 모든 바다의 물결과 파도, 거품, 그 위의 하늘과 구름은 색의 빛과 밝기를 무궁무진하게 보여주기 때문에 예술가들에게 바다는 다양한 변화의 무한한 원천으로서 훌륭한 소재였지만 뒤피만큼 유화와 수채화를 섞어가며 애정 있게 그린 화가도 드물다. 뒤피의 바다는 복잡함 속에서도 생명력으로 가득 차 있다.

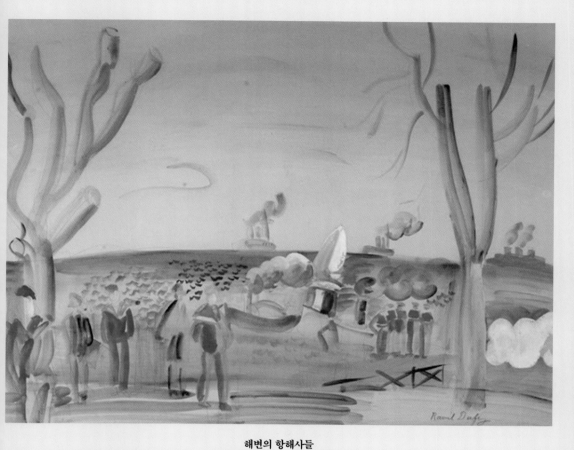

해변의 항해사들

Les marins sur la cote(Sailors on the coast), 1925

종이에 연필과 수채, 구아슈

48×62cm

르아브르 항구
The port of Le Havre
종이에 수채

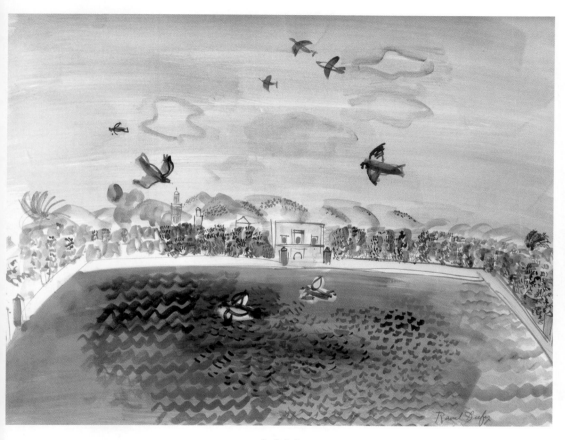

라 메나라

La Ménara, 1926

종이에 연필과 수채, 구아슈

49.7×65cm

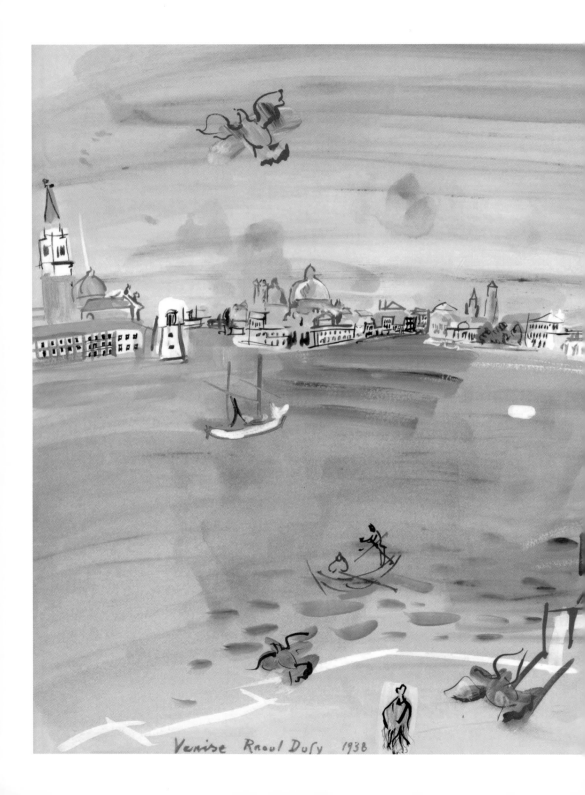

베니스의 에스클라본강
Le Quai des Esclavons á Venise, 1938
종이에 수채와 구아슈
50×65.2cm

뤼피의 친구들

갤러리스트
베르트 웨일

많은 사람들이 인상파나 야수파, 입체파를 세상에 소개한 화상으로 앙브루아즈 볼라르Ambroise Vollard, 1866~1939와 다니엘 헨리 칸바일러Daniel-Henry Kahnweiler, 1884~1979를 이야기한다. 하지만 뒤피 작품을 최초로 구매하고 소개한 건 베르트 웨일이라는 여성 갤러리스트였다. 그녀는 50년간 잊혀졌다가 2000년대에 재발견되었다. 웨일은 뒤피의 작품 중 파스텔로 몽마르트르 언덕의 사크레 쾨르 대성당과 근방의 거리를 그린 작품 〈몽마르트르의 사크레 쾨르, 파부아즈 거리〉를 처음으로 구매했다.

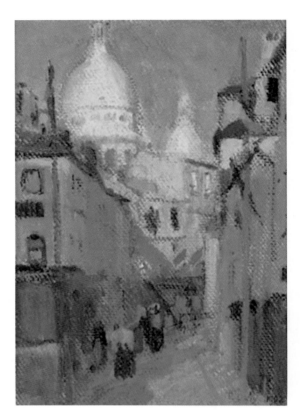

**몽마르트르의 사크레 쾨르,
파부아즈 거리**
*Sacre-Coeur de Montmartre,
rue Pavoise, 1902*
캔버스에 유채
27×19cm

웨일은 20세기 초 미술 시장에서 매우 중요한 인물이다. 파리로 이주한 알자스 출신의 중산층 유대인 가정의 일곱 자녀 중 하나였던 베르트 웨일은 초등학교 졸업 후 돈을 벌기 위해 먼 친척인 메이어 Mayer 의 골동품 가게에서 견습생으로 일하며 미술 거래의 요령을 배웠을 뿐만 아니라 전문가와 미술 수집가도 알게 되었다. 1901년 몽마르트르의 빅토르 마세 25번지 25 rue Victor Massé 에 자신의 작은 공간인(6미터 정도 크기) 'B 갤러리(베르트 웨일 갤러리)'를 열었고, 파리의 첫 여성 갤러리스트가 되었다. 당시 여성이 미술 작품을 거래한다는 것은 가족과 사회 양쪽의 반대를 이겨내야 했고, 매번 전문적이지 못하다는

오해를 샀다. 앞서 말했지만 아트딜러 역시 볼라르와 칸바일러처럼 남자들 위주로 역사에 남았다. 그래서 웨일은 중립적인 이름인 'B'로 갤러리 이니셜을 선택한다.

웨일이 구입하고 전시하고 판매한 첫 작품은 놀랍게도 당시 무명이었던 스페인 출신의 화가 파블로 피카소의 투우 그림 3점이었다. 이것은 당시 파리에서 최초로 판매된 피카소의 작품이었다. 웨일은 살롱전에서 인기 있던 작품보다는 혁신적인 현대미술을 전시하려고 노력했다.

1902년 웨일은 뒤피의 작품을 전시하고, 같은 해 피카소 작품 30점을 모아 개인전을 기획한다. 이때 현재는 구겐하임 미술관의 소장품인 피카소의 초기작 〈물랭드 라 갈레트〉를 신문 발행인이자 미술 수집가인 아서 헉 Arthur Huc, 1854~1932에게 250프랑에 팔았다.

1905년 웨일은 살롱 도톤 Salon d'Automne에 등장했던 피에르 지리유 Pierre Girieud, 1876~1948의 〈튤립 앤 스테인드글라스 Tulip and stained glass〉 작품 등을 소개하는 최초의 야수파 화상으로 활동하며,

파리에서 피카소와 마티스의 그림을 사고파는 최초의 갤러리스트로 활약한다. 젊은 예술가의 혁신적인 작품을 전시하는 대담한 선택으로 빠르게 시장에서 명성을 쌓았고 뒤피뿐 아니라 아메데오 모딜리아니 Amedeo Modigliani, 1884~1920, 장 메친제 Jean Metzinger, 1883~1956, 줄 파스킨 Jules Pascin, 1885~1930 등을 소개했다. 웨일은 단순히 작품을 판매하는 상인이 아니라 때로는 화가의 후원자였고 때로는 화가의 뮤즈였다.

1906년 웨일은 뒤피에게 최초의 단독 전시를 열어준다. 1913년에는 모딜리아니의 〈옆얼굴의 헤르마프로디토스〉를 전시했다가 '음란한 노출'이라는 명목으로 경찰의 명령에 따라 다음 날 전시를 철거했다. 하지만 이 작품은 2019년 4월 1일 파리의 아큐트 Aguttes에서 23만 6000유로에 판매되었다. 또한 자신의 갤러리에 프랑스 예술가만 전시하지 않고 다양한 외국 작가들을 소개했다. 멕시코의 디에고 리베라 Diego Rivera, 1886~1957, 네덜란드의 키스 반 동겐 Kees van Dongen, 1877~1968, 폴란드의 모이즈 키슬

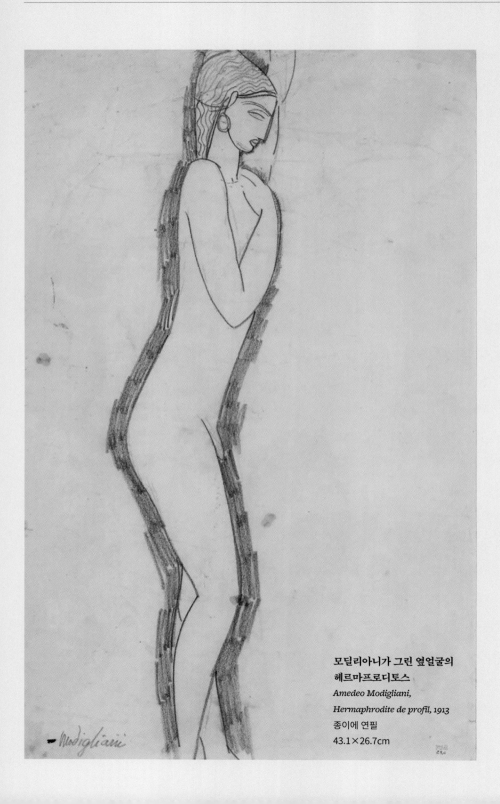

모딜리아니가 그린 옆얼굴의
헤르마프로디토스
Amedeo Modigliani,
Hermaphrodite de profil, 1913
종이에 연필
43.1×26.7cm

링 Moïse Kisling, 1891~1953 또는 체코의 프랑수아 에베를
François Eberl 등이 그 예이다. 남성 화가뿐 아니라 여성
작가인 에밀리 샤르미Émilie Charmy, 1878~1974와 자클린
마르발Jacqueline Marval, 1866~1932, 수잔 발로통Suzanne
Valadon, 1865~1938, 마리 로랑생Marie Laurencin, 1883~1956, 에
르민 다비드Hermine David, 1886~1970, 메타 워릭Meta
Warrick, 1877~1968 및 장느 로소이Jeanne Rosoy, 1897~1987도
소개했다.

1933년 웨일은 갤러리스트로서의 30년에 대한 회고록
을 출판했는데, 뒤피는 피카소와 함께 이 회고록의 삽
화가로 참여했다. 그녀의 화랑은 1939년까지 지속되었
으나 전쟁과 반유대주의의 확산으로 폐쇄해야 했다. 웨
일은 파리에서 숨어 지내며 어떻게든 살아남았지만, 전
쟁으로 인해 그녀에게는 아무것도 남지 않았다. 하지만
전쟁이 끝난 후 1946년 12월, 웨일에게 많은 빚을 졌던
상당수의 아방가르드 작가들이 모여 경제적으로 힘든
웨일을 돕고 갤러리를 살리기 위해 경매를 했고, 80여
점의 작품이 출품되었다. 웨일은 남은 여생을 검소하게
살았고, 1948년 프랑스는 현대미술에 대한 웨일의 뛰
어난 공헌을 슈발리에 드 레종 도뇌르Chevalier de Légion
d'Honneur 공로상으로 인정했다. 그녀는 평생 경제적 어
려움을 겪었음에도 불구하고 그림을 사는 데 주저하지
않았고 좋은 컬렉터에게 자신이 소개하는 화가를 인정
받게 하기 위해 고군분투했다.

그녀는 1951년 4월 17일 85세의 나이로 삶을 마감했다. 평생 화랑을 운영하느라 독신으로 살았던 웨일은 조카들에게만 가끔 기억되었다. 훗날 조카가 그녀의 삶을 알리기 위해 노력했으나 대중들에게까지는 미치지 못했다.

오늘날 인정받는 프랑스의 예술가들은 모두 웨일의 갤러리에서 경력을 시작했고, 그녀와 함께 일했다.

피카소가 그린 〈웨일의 초상〉은 2007년 프랑스 국보로 지정되었다. 2009년에는 그녀의 회고록(1933년)이 재발행되었으며, 그녀의 갤러리에서 열렸던 전시회들이 도록으로 출간되었다. 2012년 2월, 파리시는 웨일이 첫 갤러리를 열었던 빅토르 마세 25번지에 기념 명판을 설치하기로 결정했다.

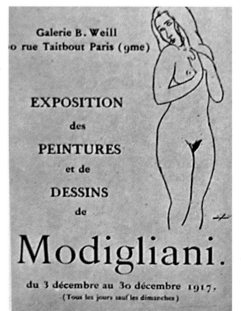

1917년 베르트 웨일 갤러리에서 개최된 모딜리아니의 유일한 개인전 팜플릿
Amedeo Modigliani, berthe weill first oneman exhibition nudes, 1917

◀ 모딜리아니에게 생애 유일한 개인전을 만들어준 것도 바로 베르트 웨일이다.

조르주 카스,
〈베르트 웨일의 초상〉
Georges Kars, Portrait de
Berthe Weill, 1933
캔버스에 유채
56×46cm

파블로 피카소, 〈웨일의 초상〉
Pablo Picasso, Portrait of Berthe weill, 1920
종이에 콩테와 목탄
82×47cm

에밀리 샤미, 〈베르트 웨일의 초상〉
Émilie Charmy, Berthe Weill, 1920
캔버스에 유채

웨일의 갤러리에서 전시한 작가들과 전시 횟수를 살펴
보면 뒤피는 26번, 마티즈는 19번, 수잔 발로통은 18번,
피카소는 15번, 모리스 위트릴로Maurice Utrillo, 1883~1955
및 키스 반 동겐은 13번의 전시를 열었다. 그 외 툴루즈
로트렉Henri de Toulouse-Lautrec, 1864~1901, 폴 시냑, 조르
주 브라크의 전시도 열었다. 웨일은 총 100명 이상의
화가들과 전시를 열었으나 그중 뒤피가 가장 많았다.

Name	First time/age	Total exhibitions
C.Braque	1909/27	2
R.Delaunay	1907/22	1
A.Derain	1904/22	16
Van Dongen	1905/28	13
R.Dufy	1903/26	26
F.Leger	1913/32	1
H.Matisse	1902/33	19
A.Modigliani	1917/33	1
F.Picabia	1904/25	1
P.Picasso	1902/21	15
D.Rivera	1914/28	1
P.Signac	1931/68	2
H.Toulouse-Lautrec	1904/posth	2
M.Utrillo	1917/34	13
S.Valadon	1913/48	18
O.Zadkine	1922/32	1

파블로 피카소, 〈물랭 드 라 갈레트〉
Pablo Picasso, Moulin de la Galett, 1900
캔버스에 유채
89.7×116.8cm

**1933년 베르트 웨일의 갤러리
30주년 기념 회고록 출판물**
POW, 1933

◀ 뒤피는 책 안 삽화를 그렸다.

뒤피는 자신과 같은 젊은 화가들에게 전시회와 판매의
기회를 준 웨일을 두고 '작은어머니 웨일'이라는 별명
을 붙였고, 당시 많은 젊은 화가들 역시 뒤피가 만든 이
별명을 사용했다.

화가
에밀 오톤 프리에즈

에밀 오톤 프리에즈는 르아브르에서 조선업자와 선
장의 아들로 태어났으며, 학교에서 평생의 친구인 라울
뒤피를 만났다. 프리에즈와 뒤피는 1895~1896년까지
르아브르 미술학교에서 공부했으며, 그 후 더 많은 공
부를 위해 함께 파리로 간다. 파리의 몽마르트르에서
둘이 함께 지낸 숙소는 지금의 몽마르트르 뮤지엄
Montmartre Museum이 되었다.

프리에즈는 파리에서 앙리 마티스, 알베르 마르케, 조
르주 루오를 알게 되고, 1906년 르아브르에서 현대 예
술 클럽으로 활동하며 그들과 함께 전시를 하면서 야수
파 회원이 된다. 하지만 이듬해 노르망디로 돌아왔고,
야수파보다는 세잔의 영향을 받아 보다 전통적이고 견

고하게 구성된 그림 스타일을 채택하며 활동한다. 1911
년 포르투갈을 방문한 후에는 조금 더 느슨하고 자유로
운 방식으로 작품 활동을 한다.

1912년에는 자신의 스튜디오를 열었고, 1914년까지 학
생들을 가르치다가 전쟁 기간에 군에 입대한다. 1919
년부터는 파리에서 살기 시작했다. 1937~1940년에는
뒤피와 함께 파리의 샤요궁 Chaillot에서 〈센강, 파리에서
바다까지〉를 주제로 한 프레스코 벽화를 그린다. 1949
년에 죽을 때까지 툴롱과 쥐라산맥을 잠깐 여행한 것을
제외하고는 파리에 남아 있었다.

에밀 오톤 프리에즈,
〈카시스의 앙보 칼랑크〉
Emile Othon Friesz,
Vigen ved En Vaux,
Cassis, 1911
캔버스에 유채
72.5×92cm

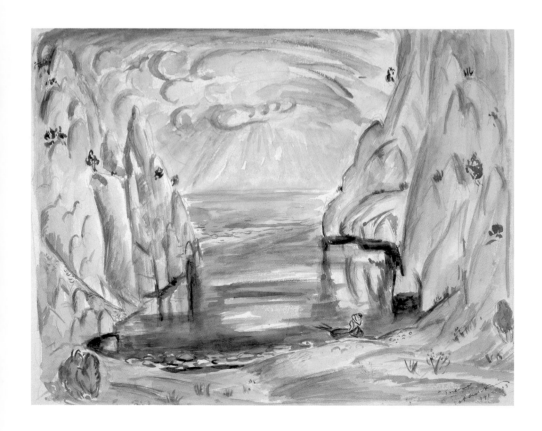

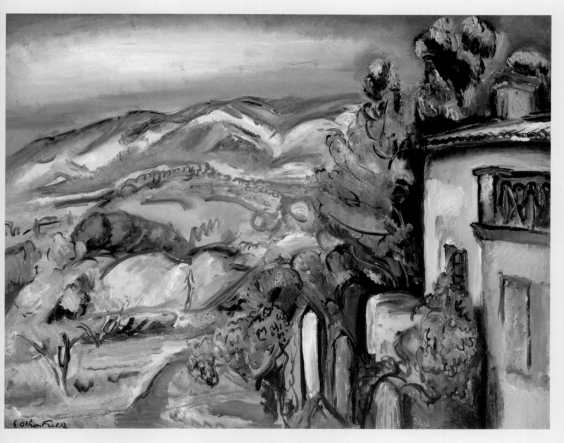

에밀 오톤 프리에즈, 〈툴롱의 풍경〉
Emile Othon Friesz, Paysage á Toulon, 1924
캔버스에 유채
51×62cm

화가
조르주 브라크

파블로 피카소와 함께 입체파 화가로 활동한 브라크는
뒤피처럼 르아브르 출신이다. 그는 1890년 르아브르로
이사를 왔으며, 브라크 역시 프리에즈, 뒤피와 함께 르
아브르 시립미술학교를 다녔다. 또 뒤피가 에콜 데 보
자르 입학을 위해 파리에 갔을 때도 같은 학교의 같은
스승 아래에서 함께 수학했다. 둘은 청년 시절부터 삶
의 좋은 동료였고, 특히 뒤피가 야수파에게 영감을 받
고 난 이후 새로운 미술에 대한 갈망이 생길 때쯤, 남프
랑스 여행을 하며 세잔의 입체파를 함께 탐구했다.

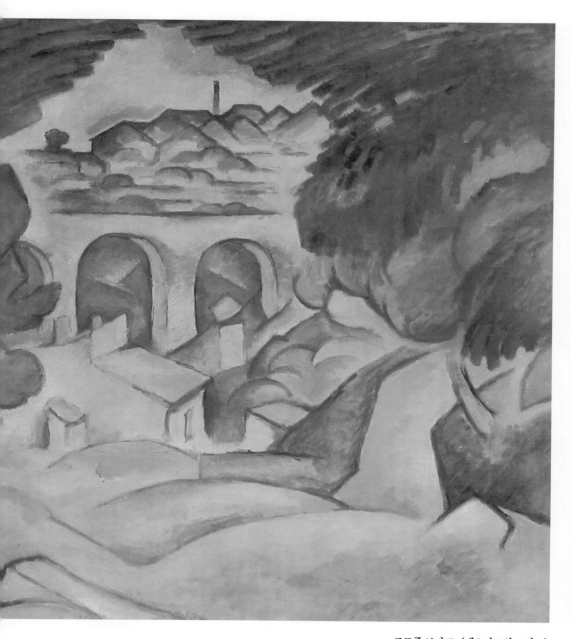

조르주 브라크, 〈에스타크의 고가교〉
Georges Braque, The Viaduct at L'Estaque, 1907
캔버스에 유채
63.5×78.74cm

패션의 왕
폴 푸아레

뒤피가 패션계에서 활동할 수 있었던 건 1911년 결혼하던 해, 프랑스 디자이너 폴 푸아레를 만나서라고 해도 과언이 아니다. 푸아레는 '패션계의 피카소'라는 별명처럼 행보마다 통념을 깨는 혁신을 일구었다.

1906년 푸아레는 전통적인 S라인이 강조된 코르셋이 필요 없는 드레스를 만들었으며, 이는 여성들의 몸을 조이는 코르셋으로부터의 첫 해방이었다. 푸아레가 만든 드레스는 허리를 조이지 않고 느슨하게 떨어지는 디렉투와르Directoire 양식인 직선적인 디자인으로 보이시한 스타일로서 당시에는 매우 파격적이었다.

푸아레는 늘 순수미술과 응용미술은 하나로 연결되어 있다고 생각했으며, 스스로를 예술가라 여겼다. 지금은

많은 명품 브랜드가 미술가와 협업을 하지만 사실 푸아레가 그 시초다.

푸아레는 『아라비안 나이트』에 매료되어 오리엔탈리즘Orientalism 스타일의 하렘팬츠, 터번, 기모노 등 동양적인 요소가 가미된 패션을 선보였고, 화가였던 뒤피에게 옷감과 벽지 디자인을 제안한다. 나아가 당시에 거의 무명이었던 만 레이Man Ray, 1890~1976와 에드워드 스타이켄Edward Steichen, 1879~1973을 고용해 패션 사진을 찍고 역사적인 '천이일 째 밤Thousand and Two Nights'이라는 페르시아풍의 화려한 파티를 개최해 자신의 작품을 색다른 방법으로 광고했다. 또한 1911년 샤넬 No.5보다 10년을 앞서 둘째 딸의 이름을 딴 꾸튀르 하우스의 첫 향수 '마르틴Martine'을 생산했고, 동명의 장식 미술 학교를 만든다. 그는 디자이너이면서 교육인으로서의 영역을 넓혀갔다. 나아가 첫째 딸의 이름을 딴 '로진Rosine'이라는 인테리어 디자인 회사를 설립하기도 했다.

폴 기욤, 〈폴 푸아레의 초상〉
Paul Guillaume, Portrait of
Paul Poiret, 1927
캔버스에 유채
48×38cm

앙드레 드랭, 〈폴 푸아레의 초상〉
André Derain, Portrait of Paul Poiret, 1914
캔버스에 유채
100×73cm

"내가 만든 옷에 내 이름을 새길 때마다 나는 나 자신을 위
대한 걸작품의 창조자라고 생각한다."_폴 푸아레

당시 푸아레의 의상은 조세핀 베이커 Josephine Baker, 이
사도라 덩컨 Isadora Duncan, 페기 구겐하임 Marguerite
Guggenheim 등이 입었다. 뒤피와 푸아레는 경계를 넘나
드는 데 망설임이 없는 성향이었고, 두 사람은 각자의
개성대로 종합예술가로 활동할 수 있었다.

'페르시아La Perse' 코트와 '볼로뉴 숲Bois de Boulogne' 드
레스는 뒤피의 패턴 디자인으로 푸아레가 만든 의상이
다. 푸아레의 직선적인 실루엣의 옷과 뒤피의 평면적이
고 넓은 꽃무늬가 조화롭다. 이 옷은 실크벨벳으로 만
들었지만 뒤피는 패턴 작업을 목판화로 진행했다. 당시
뒤피는 이국적인 식물에서 영감을 받았고 열대의 꽃과
동물들을 패턴에 활용했다. 훗날 푸아레는 그의 회고록
에서 뒤피에 대해 다정하게 서술했다.

페르시아 코트
La Perse coat, 1911

▼ 뒤피의 텍스타일 디자인을 사용하여
폴 푸아레가 디자인한 코트.
메트로폴리탄 미술관 소장

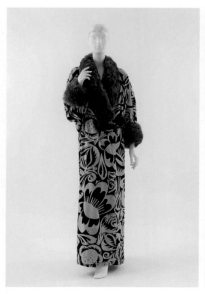

"장밋빛 뺨을 가진 금발의 아기 천사, 곱슬머리,

다소 인형 같은 몸짓을 한 사람들은

그의 작업장에서 짧은 걸음으로 걷고,

셔츠 소매를 입고, 매 순간 그의 포트폴리오에서

걸작들을 가져와야 했다.

뒤피의 작품은 수만 프랑의 가치가 있다.

뒤피는 마음과 영혼이 전적으로

작품에 전념하는

예술가가 되는 것을 멈추지 않았다."

_『폴 푸아레 자서전』, (런던: V&A Publishing, 2019), p.87

메종 푸아레의 드레스를 위한 습작
Dresses designed for maison Poiret, 1920
종이에 구아슈
32.6×25cm

1910~1920년 사이, 뒤피는 푸아레의 디자인을 연필과
잉크, 수채 및 구아슈로 많이 그렸다. 푸아레는 뒤피와
함께 디자인한 의상을 미국의 기업들에게 생산하고 판
매할 권리를 팔기 위해 미국으로 가져갈 디자인 북을
만들기로 결정했으나, 제1차 세계대전의 발발로 무너
졌다. 뒤피는 이 시기 패션 일러스트를 완성하는 과정
에서 천의 주름부터 재질감까지 빠른 필치로 크로키해
내는 능력을 발휘했다.

1920년에는 「가제트 뒤 봉통」이라는 패션잡지에 '라울
뒤피가 그린 복식 크로키'라는 제목으로 8개의 의상 디
자인 크로키를 소개했다.

「가제트 뒤 봉통」, 라울 뒤피가 그린 패션 크로키
Croquis de Modes Raoul Dufy. La Gazette du Bon Ton, 1920
n°1—Croquis N°1

"PÉGASE"
Bianchini

"LES FRUITS"
Bianchini

"LONGCHAMP"
Bianchini

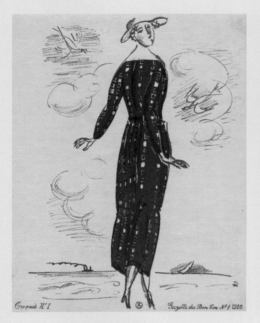

패션 크로키 No. I

Croquis des Modes No.I, 1920

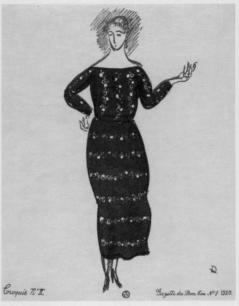

패션 크로키 No. II

Croquis des Modes No.II, 1920

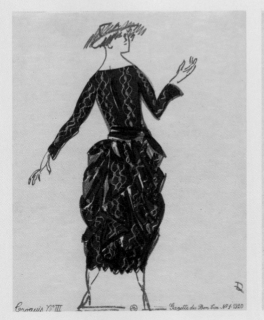

패션 크로키 No. III

Croquis des Modes No.III, 1920

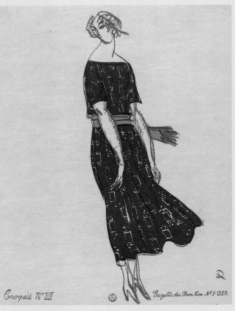

패션 크로키 No. IIII

Croquis des Modes No.IIII, 1920

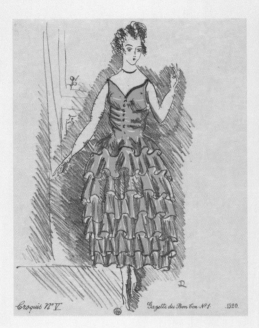

패션 크로키 No. V

Croquis des Modes No.V, 1920

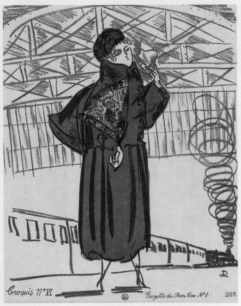

패션 크로키 No. VI

Croquis des Modes No.VI, 1920

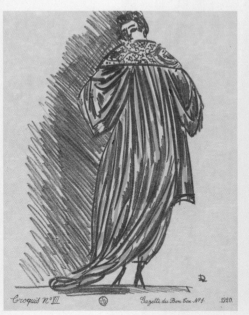

패션 크로키 No. VII

Croquis des Modes No.VII, 1920

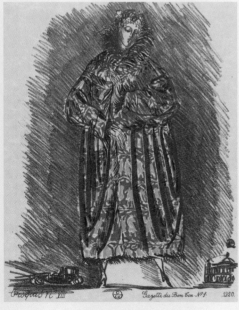

패션 크로키 No. VIII

Croquis des Modes No.VIII, 1920

도예가 로렌스 아르티가스와
건축가 마리아 루비오 투두리오

뒤피가 도예 작업을 시작한 것은 1920년대 초였다. 당시 20세기 많은 아방가르드 예술가들이 그러했듯, 뒤피 역시 접시나 항아리, 그릇에 자신의 회화를 그리고자 했다. 이는 회화의 조각적 시도이기도 하고, 회화의 공예화이기도 했다. 뒤피의 도예 작업에 있어서 큰 영향을 준 사람으로 두 사람을 들 수 있는데, 한 명은 스페인의 도자기 예술가 호세 로렌스 아르티가스Josep Llorens i Artigas, 1892~1980와 건축가 니콜라이 마리아 루비오 투두리오Nicolás María Rubió Tudurí, 1891~1981 다.

호세 로렌스 아르티가스, 바르셀로나 세라믹 스튜디오
Josep Llorens i Artigas, Ceramic studio, Barcelona

**호안 미로와 아르티가스의
협업으로 탄생한 꽃병**
Joan Miró, Vase, 1956
주석 유약 도자
14cm

아르티가스는 유럽의 도자기에 화가들의 회화성을 부여해 새로운 예술 형태로 만든 장본인이다. 뒤피와의 협업 이전에 호안 미로Joan Miró, 1893~1983와도 도예를 바탕으로 다채로운 작업을 했기에 도예와 회화 사이에서 열린 시각을 갖고 있었다. 아르티가스는 프랑스의 소르본 대학에서 이집트 도자기와 푸른 유약에 관한 논문을 썼고, 1924년 파리의 블로메 거리에 스튜디오를 열면서 알베르트 마르케, 라울 뒤피, 파블로 피카소, 루이스 브뉴엘Luis Bunuel Portoles, 1900~1983, 조르주 브라크 등을 만났다.

라울 뒤피, 아르티가스, 투두리오와 함께
Raoul Dufy, Llorenç Artigas, Rubio i Tuduri.

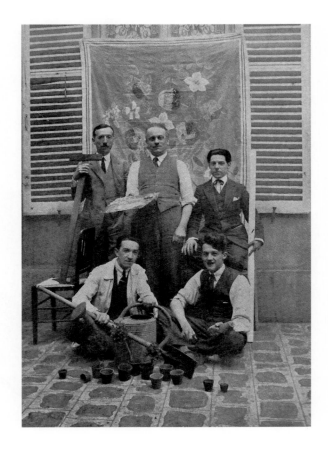

1923년 아르티가스를 만나 꾸준히 도예 작업을 하던 뒤피는 세계대전으로 인해 협업이 중단되기 전까지 함께하는데, 1925년 전시회를 위해 약 170개의 도자기 작품 시리즈를 제작했다. 아르티가스는 물레를 활용해 도자기 형태를 만들고 뒤피는 그 위에 자신이 중요하다고 생각하는 다양한 주제의 회화를 그렸다. 실제 두 사람의 협업은 스페인의 건축가이자 정원 디자이너였던 투두리오를 만나면서 더욱 새로운 작업으로 나아갈 수 있었다. 아르티가스, 투두리오, 뒤피는 1927년 〈거실의 정원〉이라고 불리는 분수가 있는 정교한 계단식 소규모 도자기 정원을 만들었는데, 이는 도예에서 건축적인 요소를 보여준 새로운 사례다. 마치 극장 세트를 연상시키는 이 미니어처 정원은 일본 정원에서 영향을 받은 것으로 지금으로 치면 테라리움을 도예로 재현한 것과 비슷하다. 뒤피와 아르티가스는 이 사각 상자 형태의 작품들을 '아파트 정원'이라고 부르기도 했다. 이외에도 뒤피는 타일로도 작업을 진행하는 등 꾸준히 새로운 시도를 한다.

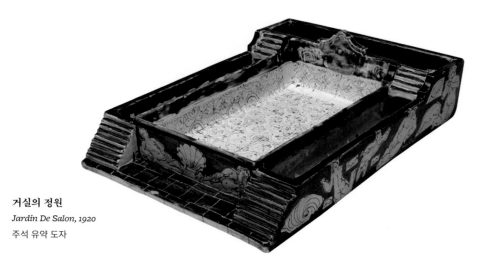

거실의 정원
Jardin De Salon, 1920
주석 유약 도자

거실의 정원
Jardin de Salon, 1927
주석 유약 도자
20×43×43cm

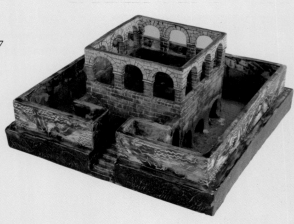

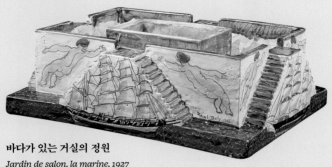

바다가 있는 거실의 정원
Jardin de salon, la marine, 1927
주석 유약 도자
12.9×38.3×28cm

목욕하는 여인들
Vase aux Baigneuses, 1920
주석 유약 도자

잔느 모르티에
A Jeanne Mortier, 1924
주석 유약 도자
14×14cm

에밀리엔 뒤피
Emilienne Dufy, 1924
주석 유약 도자
13.8×13.8cm

에밀리엔 뒤피
Emilienne Dufy, 1925
주석 유약 도자
13.7×13.6cm

화학자이자 매체 연구가
자크 마로제

뒤피는 늘 자신이 사용하는 물감의 불투명성을 줄이고,
빛을 투과해 보다 투명한 표현이 되길 바랐다. 다행히도
1935~1936년 당대 화학자 자크 마로제Jacques Maroger,
1884~1962 덕분에 이 고민을 해결할 수 있었다. 1930년부
터 1939년까지 마로제는 루브르뮤지엄 연구소의 실험·
기술고문이기도 했는데, 그는 미술사의 대가들이 사용
한 유화 매체를 이해하고 분석하고 연구하는 데 몰두해
'마로제 용액Maroger's Medium'을 만들었다.

마로제가 만든 용액은 물감의 화학구조는 그대로 둔 채
투명성을 살릴 수 있었다. 이 용액의 주성분인 '백연'이
건조제 역할을 하여 유막의 중합을 촉진시켰다. 덕분에
뒤피처럼 당시 마로제 용액을 썼던 화가들은 여러 번
붓을 활용하지 않고도 과거보다 쉽게 페인트를 혼합할

수 있었다. 나아가 마로제 용액으로 칠을 하면 페인트가 적용된 위치에 머무르며 패널에서 흘러내리지 않았고, 건조 속도 역시 매우 빨라 다음날 같은 부위에 칠을 할 수 있었다. 이런 점은 뒤피가 벽화를 작업할 때도 큰 장점으로 작용했다.

마로제는 루브르 학교 교수, 보존 위원회 위원, 국제 전문가 사무총장, 프랑스 복원가 회장을 역임하고 1937년에는 레지옹 도뇌르 훈장을 받았다. 그가 그린 자화상을 보면 옷깃에 레지옹 핀이 있는데 이는 자신의 명예에 대한 자부심을 표현한 것으로 보인다.

**자크 마로제,
〈자화상〉**
*Jacques Maroger,
Self portrait, 1960*
캔버스에 유채

마로제는 1939년에 미국으로 이동해 뉴욕 파슨스 디자인 스쿨의 영향력 있는 교수가 되었다. 당시 그의 제자는 레널드 마쉬Reginald Marsh, 존 코흐John Koch, 페어필드 포터Fairfield Porter 및 프랭크 메이슨Frank Mason 등이었다. 그 후 1942년에는 볼티모어에 있는 메릴랜드 예술대학의 교수가 되었고 회화 학교를 설립했다.

이 메릴랜드 인스티튜트Maryland Institute에서 화가 얼 호프만Earl Hofmann, 토마스 로우Thomas Rowe, 조셉 셰퍼드Joseph Sheppard, 앤 디두쉬 쉴러Ann Didusch Schuler, 프랭크 레데리우스Frank Redelius, 존 배넌John Bannon, 에반 키엔Evan Keehn 및 멜빈 밀러Melvin Miller 등이 훗날 발티모어 사실주의 그룹Baltimore Realists으로 활동하게 되었다. 반면 마로제는 거장들의 비밀 공식을 발견했다는 대담한 주장과 독점적인 '마로제 용액'으로 일부 현대 회화 작가들로부터 비판을 받기도 했다. 하지만 뒤피의 회화가 투명성을 갖고 발전하는 과정에서 마로제 용액이 중요한 역할을 한 것은 확실하다.

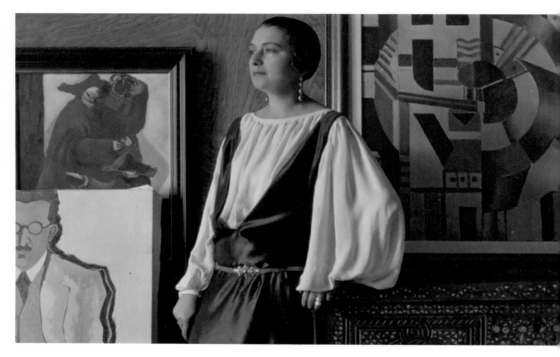

마리 쿠톨리
Marie Cuttoli

컬렉터이자 사업가
마리 쿠톨리

런던에서 중요한 현대미술을 전시하는 헤이워즈 갤러
리The Hayward Gallery는 1983년에 뒤피전을 한 적이 있
다. 1983년 11월에서 1984년 2월까지 전시된 뒤피 작
품 10개 중 2~3개는 의자였다. 이 프로젝트를 위해 뒤
피는 이전에 보베 팩토리Beauvais Factory를 위해 디자인
했던 식탁 의자 세트를 태피스트리로 만든다. 뒤피는
의자마다 다른 프랑스 테마를 배경으로 선택했고, 다양
한 종류의 꽃으로 좌석을 채운다. 등받이에는 부르봉
궁전, 개선문, 에펠탑, 물랑루즈, 회전목마와 개선문, 퐁
네프, 노트르담 등 다양한 파리의 기념물이 수놓아져 있
다. 이 의자들은 2007년 크리스티 옥션에서 추정가
2~3만 달러를 훨씬 뛰어넘은 USD 6만 2200(수수료 제
외)에 낙찰된다.

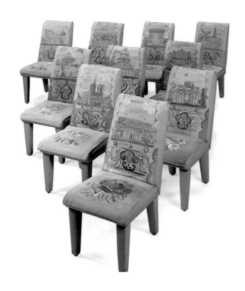

**가죽과 태피스트리로 장식된
10개의 식탁 의자 세트**
*A Set of Ten Leather and
Tapestry Upholstered Dining
Chairs, 1935*

실제 이 작품들은 1935년 프랑스의 기업인이자 컬렉터, 모더니즘 태피스트리를 후원했던 마리 쿠톨리 Marie Cuttoli, 1879~1973 가 뒤피에게 파리를 주제로 한 10개의 식당 의자 세트를 의뢰한 것이다. 쿠톨리는 전통적인 태피스트리를 그 누구보다 현대적인 매체로 만들었음에도 불구하고 미술사에서 잊혀진 선구적인 여성이었다.

1910년경 쿠톨리는 알제리에 있는 집에 작업장을 만들어 현지 여성들에게 태피스트리와 무역을 가르쳤다. 그리고 그렇게 생산된 작품을 파리의 오뜨꾸뛰르 하우스에서 판매하기 시작한다.

1925년 그녀의 작품은 국제 현대 산업 및 장식 예술 박람회에 전시되어 큰 호평을 받았다. 나아가 당시 점차 쇠퇴해가는 알제리와 프랑스의 직조 산업을 활성화시키기 위해 자신이 좋아하는 아방가르드 아티스트들과 태피스트리로 협업했다. 그녀는 본인이 사랑하는 현대미술을 새로운 방법으로 표현하기 위해 섬유를 활용했고, 보다 많은 사람들이 화가의 작품이 담긴 태피스트리를 사용하길 바랐다. 그녀의 요구에 가장 먼저 응한 건 파블로 피카소다.

쿠톨리는 1927년에 이미 조르주 브라크, 페르낭 레제Fernand Leger, 1881~1955, 호안 미로, 파블로 피카소에게 태피스트리 삽화를 의뢰했었다. 또한 당시 아방가르드 아티스트들이 회화의 개성을 살리면서 태피스트리를 만들도록 독려했으며 기술적인 부분들을 지원했다. 뒤피 이외에도 르 코르뷔지에Le Corbusier, 1887~1965, 앙리 마티스도 그녀의 주문에 응했다. 훗날 쿠톨리의 파리 집은 이브 생 로랑Yves Saint Laurent, 1936~2008과 그의 파트너 피에르 베르제Pierre Bergé, 1930~2017의 집이 되었다. 쿠톨리가 집중적으로 수집한 피카소와 브라크, 뒤피, 그리고 레제의 작품들은 현재의 퐁피두 센터Centre Pompidou에 기증했다.

쿠톨리는 세계대전 중 후원자이자 필라델피아의 저명한 예술품 수집가, 자선가인 반스Barnes 박사의 도움으로 미국에서 피난처를 찾았다.
2020년 반스 파운데이션에서는 쿠톨리를 주제로 〈마리 쿠톨리: 미로에서 망레이까지의 현대적 실크Marie Cuttoli: The Modern Thread from Miró to Man Ray〉라는 전시를 열기도 했다. 반스 파운데이션의 큐레이터 신디 강Cindy Kang은 1945년 이후 쿠톨리가 서서히 잊혀진 이유에 대해 "미국에서는 백인 남성 화가들이 주를 이루는 추상 표현주의가 영웅적 이야기로 존재했고, 프랑스 태피스트리 전통은 다소 여성적이고 장식적이라고 생각했기 때문이다."라고 언급했다.

1926년 쿠톨리가 오늘날 콘셉트 스토어의 전신인 파리의 미르보르Myrbor(Maison Myrbor, 결혼 전 이름의 약어) 매장(1922년 본인이 아티스트들과 협업한 태피스트리를 파는 편집숍)에 있는 모습이다. 쿠톨리의 뒤에는 페르낭 레제의 태피스트리가 보인다.

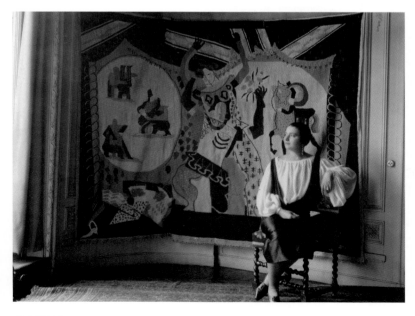

마리 쿠톨리
Marie Cuttoli, 1926

오뷔송 태피스트리
Aubusson tapestry, 1941

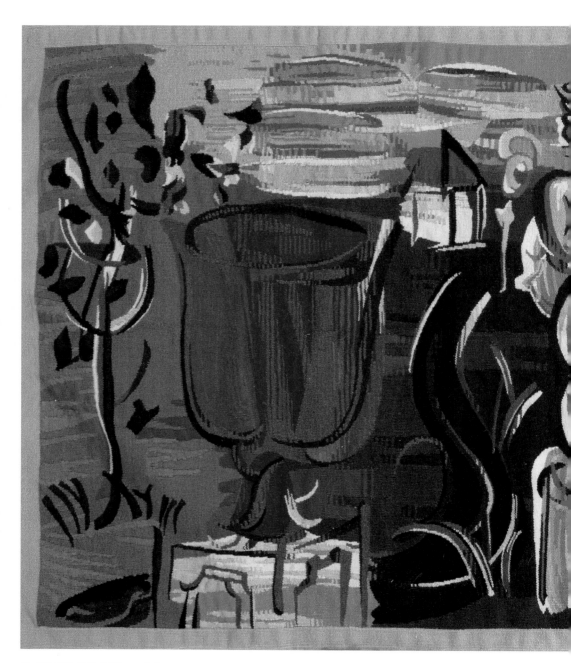

두 개의 붉은 꽃병이 있는 조각상

La Statue aux deux vases rouge, 1942

104×179cm

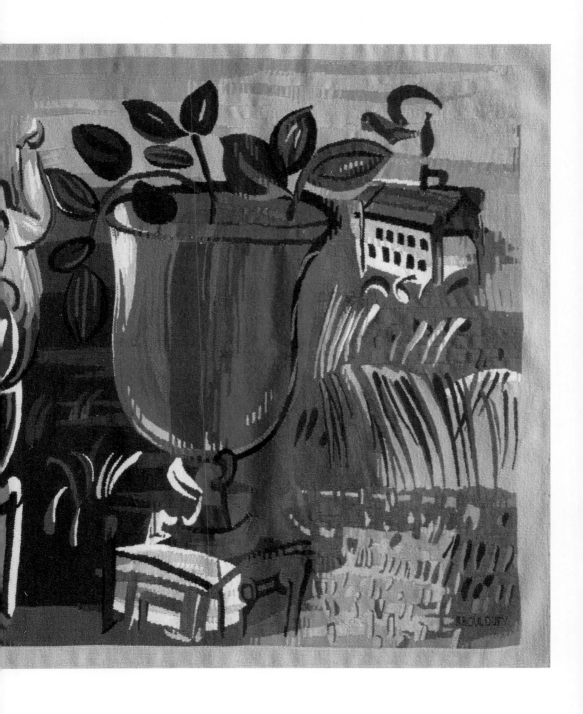

라울 뒤피의 화가 동생,
장 뒤피

라울 뒤피의 형제인 장 뒤피 역시 화가였다. 라울 뒤피
보다 11살 어린 장 뒤피의 화풍도 형 라울 뒤피와 꽤 흡
사해서 많은 사람들이 여전히 두 사람의 작품을 헷갈려
하지만, 자세히 살펴보면 각자 화풍의 개성이 다르다.

장 뒤피 역시 라울 뒤피처럼 16세부터 르아브르와 뉴
욕을 오가는 대서양 횡단 정기선인 라 사보아La Savoie
의 비서로 근무했다. 하지만 가족들 모두가 음악과 미
술을 좋아했듯, 장 뒤피 역시 당시 르아브르에서 열렸
던 미술 전시회에 방문하는 것을 즐겼고, 특히 앙리 마
티스를 좋아했다. 1910년부터 1912년까지 군 복무를
한 장 뒤피는 파리에서 앙드레 드랭, 조르주 브라크, 파
블로 피카소 및 기욤 아폴리네르를 만난다.

장 뒤피, 〈도시〉
Jean Dufy, La Ville, 1960
캔버스에 유채
46.1×55.2cm

그리고 1914년 형 라울 뒤피의 작품을 전시하기도 했던 베르트 웨일 갤러리에서 처음으로 수채화를 전시하며 화가로서 이력을 쌓는다.

장 역시 형 라울과 함께 꾸준히 협업했으며, 직물 디자인, 도예 등 여러 분야에서 활동했다. 그는 형 라울처럼 바다 풍경과 마을의 모습, 말을 타는 사람들을 작품에 담았는데, 그의 그림은 라울 뒤피보다 짧은 선 터치가 두드러진다. 음악으로 치면 라울 뒤피는 안단테andante와 안단티노Andantino 같은 악상기호가 화면을 이끈다면, 장 뒤피는 스타카토staccato 같은 터치를 구사한다.

1937년 라울 뒤피는 세계 박람회를 위해 C.P.D.E.
Compagnie Parisienne de Distribution de l'Electricité에서 의뢰
받은 〈전기 요정〉 벽화를 그릴 때 동생 장 뒤피에게도
도움을 요청했고, 장은 형의 프로젝트를 함께 돕는다.
따라서 대형 벽화 프로젝트였던 〈전기 요정〉은 사실상
라울 뒤피와 장 뒤피의 합작품인 셈이다.

장 뒤피, 〈위대한 오케스트라, 살 가보〉
Jean Dufy, Salle Gaveau, le grand orchestre, 1929
캔버스에 유채
89.3×130.2cm

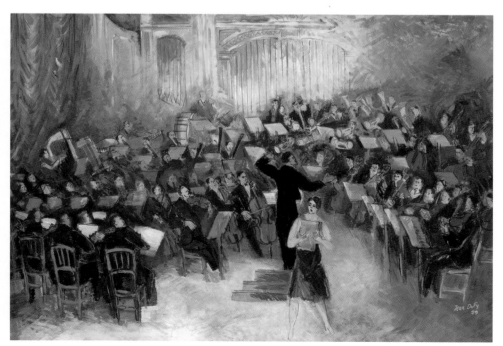

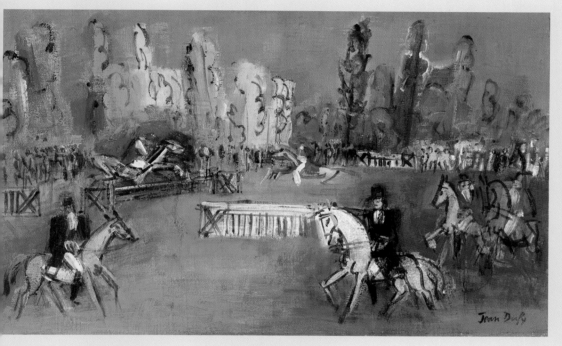

장 뒤피, 〈장애물 경주〉
Jean Dufy, Les courses d'Obstacles
캔버스에 유채
38.5×62cm

Chapter 4

장식 예술

삽화가로서의
뒤피

1909년 뒤피는 패션디자이너 폴 푸아레와의 저녁 식
사에서 시인 기욤 아폴리네르를 만난다. 그리고 1910년
에서 1911년까지 아폴리네르가 쓴 『동물 시집』의 삽화
를 목판화로 그리는 혁신적인 시도를 한다. 이 목판화
에 매료된 푸아레는 뒤피에게 목판화의 모티브들을 직
물로 바꿔보자고 제안한다. 책의 삽화로 시작한 작업이
직물 디자인까지 연결된 것이다. 사실 뒤피가 처음 목
판화에 도전한 것은 1907년 시인 친구 페르낭 플뢰레
Fernand Fleuret, 1883-1945의 작품 『고물Friperies』의 표지를
그릴 때였다. 하지만, 뒤피의 삶에서 제일 획기적인 목
판화 작업은 아폴리네르의 책 삽화 작업이었다고 봐도
무방하다.

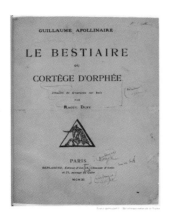

『동물 시집』 표지와 내지
Le Bestiaire ou Cortège d' Orphée, 1911

그림을 그리는 기법이 다양해지면 화가의 작품도 그를 둘러싼 세계도 풍부해지기 마련이다. 뒤피는 새로운 기법이나 도전에 언제나 개방적이었기 때문에 어디서든 그 능력을 발휘할 수 있었다. 이 계기를 통해 뒤피는 프랑스의 문학계에 진출하고 파리의 문학 서클에 가입해 「파리의 밤」지의 회원들과 교류한다.

『동물 시집』 목판화는 별면 삽화 4점과 텍스트에 들어가는 삽화 26점, 총 30점으로 구성되어 있는데, 이 중 별면 삽화 4점은 살롱 데 앙데팡당 Salon des Indépen-dants 전에 출품되었고, 출판사 고티에 빌라르는 33×25cm의 대형 판형인 책 120부를 애서가들에게 판매한다.

1918년 뒤피는 아폴리네르에게 더 작은 사이즈의 판형으로 출판을 제안하고, 라시렌느 출판사와 함께 19×14cm의 사이즈로 대량 보급한다. 뒤피는 그 후로도 꾸준히 이 삽화에 쓰인 인물과 장식 요소들을 직물에 프린트하거나, 도자기, 태피스트리에 재사용하고 판화를 직물 날염 기법으로 응용해 다양한 방식으로 융통성 있게 활용한다.

오르페우스
Orphée
종이에 목판
25.5×20.3cm

말
Le Cheval
종이에 목판
25.5×20.3cm

메뚜기
La Sauterelle
종이에 목판
25.5×20.3cm

코끼리
L'Éléphant
종이에 목판
25.5×20.3cm

돌고래
Le Dauphin
종이에 목판
25.5×20.3cm

올빼미
Le Hibou
종이에 목판
25.5×20.3cm

춤에 대한 연구
Study of the 'Dance', 1910

▲ 뒤피의 목판화 작업 방식

평화의 즐거움-춤(섬으로의 여행)
*The Pleasures of Peace-Dance(The Journey
to the Islands), 1910*
종이에 목판
30.5×31cm

이외에도 1918년 장 콕토의 요청에 따라 「지붕 위의 황
소」 무대 장식과 의상을 담당하고, 상징주의 시인 스테
판 말라르메Stephane Mallarme, 1842~1898의 시 「마드리갈」
삽화, 1920년 레미 드 구르몽Remy de Gourmont, 1858~1915
의 『발표되지 않은 사상들』을 위한 데생을 제작한다.
또한 앙드레 지드의 『지상의 양식』에는 수채화 일러스
트와 식물 세밀화 작업을 한다. 이 작업들은 뒤피 역시
문학적 해석 능력이 뛰어났기 때문에 가능한 일이었다.

낚시(직물을 위한 디자인)
Fishing(*Design for fabric*), *1919*

낚시
La Peche(Fishing), 1919

잔잔한 물은 깊은 곳으로 흘러간다
Still Waters Run Deep

텍스타일 디자이너로서의
뒤피

뒤피는 평생 동안 여러 분야의 경계를 넘나들며 자신의
예술을 분야에 맞게 열성적으로 변형시킨 화가다. 그는
푸아레의 제안 덕분에 목판화로 만든 패턴으로 직물 디
자인을 시작했고, 특정 직물의 인쇄는 각인된 나무 스
탬프를 사용하여 만들기도 했다. 그 후에도 여러 식물
과 동물, 자신의 회화에 등장하는 다양한 소재들을 모
티브로 패턴을 디자인해 원단을 만들며 장식 미술과 의
상 분야에서도 활발히 활동했다. 당시 몇몇 비평가들은
뒤피의 이런 활동을 '장식 미술가'라고 낮게 평가했지
만, 뒤피는 개의치 않았다.

뒤피는 화가가 회화 작품만으로 정기적인 수익을 얻는
것은 어려운 일이고, 직물 예술이나 삽화 예술에서도

충분히 자신의 예술성을 펼칠 수 있다고 생각했다.

그는 자신이 맞닥뜨린 현실을 이해하고 자신이 가진 능력에 대해 그 누구보다 잘 알았던 예술가다.

그가 그린 다양한 패턴들을 살펴보면 이 패턴들이 뒤피의 회화 세계와 양립한다는 것을 누구나 느낄 수 있다. 뒤피의 날염 기법은 벽포, 실크 스카프, 의상, 커튼 등으로 상품화되는데, 당시 뒤피는 직물의 종류에 따라 다양하고 실험적인 과정과 결과를 즐겼다. 뒤피는 많은 화가들이 시도하지 않은 분야에서 자신의 창작을 자유로운 형식에 접목시켜 눈에 보이는 결과를 만들어 냈다.

뒤피는 푸아레와 함께 '라 쁘티뜨 유진La petite Usine (작은 공장)'이라는 직물 인쇄회사도 설립한다. 또한 1년 후, 리옹의 실크 회사인 비앙키니 페리에와 계약을 체결한다. 비앙키니 페리에는 여성 의류와 가구에 쓰이는 고급 직물 디자인을 제작 유통하는 회사인데, 뒤피는 이 회사의 의뢰로 1912년부터 1930년까지 자신이 가장 좋아하는 테마를 그린다. 그래서 뒤피의 직물 디자인에는 그의 회화에 등장하는 다양한 꽃, 경마장, 요트 대회, 신화, 바다, 동물, 새, 나비 등이 모티브가 되어 등장하며, 이를 기반으로 1000개가 넘는 패턴을 만들었다. 비앙키니 페리에는 뒤피와의 20년 동안 지속된 관계에 대해 여전히 자부심을 갖고 있으며, 다양한 색상으로 뒤피의 독특한 디자인을 계속해서 생산 및 판매하고 있

기에 요즘 브랜드에서도 뒤피의 패턴을 찾아볼 수 있다. 뒤피의 이런 행보는 동료 화가들에게 영감을 주었고, 그 외 다른 화가들이 패션과 섬유업에서도 활동하게 되는 계기를 만들었다.

이런 왕성한 활동 덕분에 1921년에는 경제적으로도 안정을 되찾았다. 또한 1922년 이후 당시 유명한 조스 베르헤임 죈 Josse Benheim Jeune, 1870~1941 화랑의 후원으로 15년 만에 개인전을 진행했다. 1925년 무렵에는 국제적인 화가로 성장했으며, 1926년 5월 22일 레지옹 도뇌르 5등 훈장을 받는다.

뒤피의 비앙키니
페리에 직물 디자인
Dufy for Bianchini-Férier
textile design, 1917

뒤피가 비앙키니 페리에와 협업해 그린 그림들은 패턴
이기 이전에 하나의 회화 작품이고, 회화 작품을 넘어
서 당시 프랑스 파리 사람들의 생활 양식과 여가 문화
가 담겨 있다.

**뒤피의 비앙키니
페리에 직물 디자인,
〈패덕 또는 바카텔 폴로〉**
*Paddock ou Le Polo de
Bagatelle*, 1920
26.5×49.5cm

의상 디자이너였던 뒤피가
현대에 끼친 영향

2014년 메종 마르지엘라Maison Martin Margiela collection
의 봄·여름 쇼에는 뒤피의 바이올린Les Violons 패턴으
로 만든 의상이 공개되었다. 100여 년 전에도 뒤피의
패턴은 도전적이었지만, 현대에서도 통한다.

뒤피가 도전한 가장 모험적인 패턴은 패턴 자체의 크기
를 거대하게 키운 것이다. 전통적인 패턴들은 신체에
종속되는 작은 문양들이 대부분이었지만 뒤피는 옷을
입는 사람이 주목받을 수 있게 상당히 큰 패턴도 시도
했다. 특히 그는 장미 패턴을 좋아했고 여러 가지 버전
으로 실험했다.

뒤피의 바이올린 직물 디자인
Reproduction of "Les Violins" pattern
designed, 1922

마시멜로
Malvaviscos, 1917

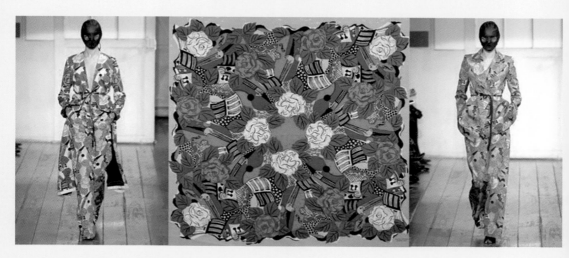

뒤피의 바이올린 직물 디자인을 활용한 옷
The Violins, Les Violons, 1955

뒤피의
가구 디자인

뒤피는 1924년 프랑스 정부의 제안을 받고 태피스트리
작업을 진행한다. 당시 프랑스 정부는 전통적인 태피스
트리를 보다 현대적으로 발전시키고자 하는 문화사업
을 진행했고, 뒤피는 태피스트리 분야에 모더니즘을 도
입하기에 가장 적합한 아티스트로 선정되었다. 이 시기
는 이미 뒤피가 의욕 넘치는 활동으로 인기를 얻은 터
였다. 뒤피의 예술 세계 속에서 점들은 이렇게 차차 연
결되고 확대된다.

1925년 보베 국립 공예사의 사장인 장 아잘베르는 뒤
피에게 파리와 관련된 기념물들을 주제로 태피스트리
와 가구를 제작해달라는 요청을 하고, 뒤피는 이 작업
을 시작한다. 1932년 파리 풍경을 주제로 한 병풍과 가

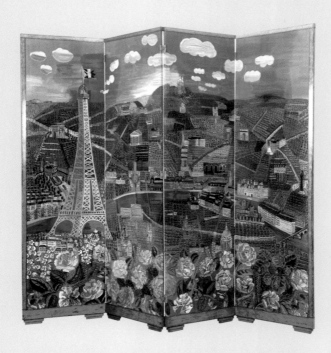

라울 뒤피와 앙드레 구르의
협업으로 탄생한
〈파리 파노라마 태피스트리〉
Panorama de Paris, 1933
보베 태피스트리
각 장의 규격 227×64cm

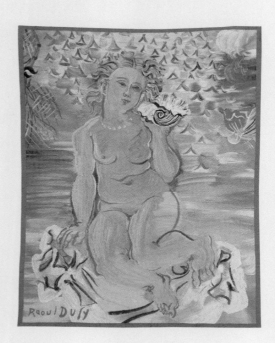

뒤피가 작업한 태피스트리
〈비너스 아나디오메네〉
Vénus Anadyomène, 1940
70×92cm

구 세트가 완성되자 뒤피는 장식 미술가로서도 크게 인
정을 받는다.

뒤피는 가구 디자이너 앙드레 구르André Groult, 1884~1966
와 함께 병풍 형식의 태피스트리를 구상한다. 작품 속
에는 1889년 파리 만국박람회를 기념해 세워진 파리의
랜드마크인 에펠탑이 보이고 그 뒤로는 샤요궁과 개선
문도 보인다. 개선문 주변은 쭉 뻗은 대로가 확 트인 파
리의 정경을 연결해준다. 화면 중앙에 센강이 있고 위
로는 루브르 박물관과 가장 높은 곳에는 몽마르트르 언
덕이 있다. 뒤피는 작품의 전면에 큰 장미 화단을 배치
했는데, 이러한 배치는 마치 파리라는 도시를 장미 울
타리가 감싸고 있는 듯한 구도로 보인다.

뒤피는 파리 출신은 아니었지만 파리 사람들의 활력 넘
치는 모습과 도시 풍경, 파리 사람들의 패션을 주제로
삼았다. 여전히 많은 사람들은 뒤피의 그림에서 20세
기 초반 파리의 정취를 찾는다.

**"내가 그림을 그릴 때 보여주고 싶은 것은 내 눈과 마음으로
사물을 보는 방식이다."_라울 뒤피**

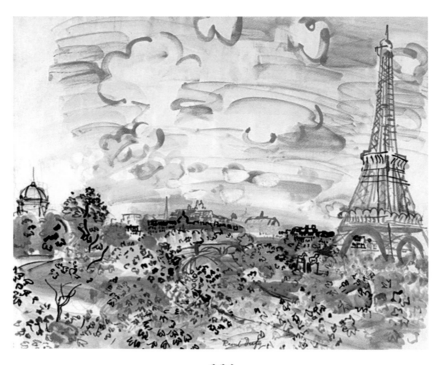

에펠탑
La Tour Eiffel, 1935
종이에 수채

뒤피가 푸아레와 협업하여 탄생한 〈마르틴의 작업실〉
Atelier Martine(Paul Poiret), 1912
자수가 새겨진 3단 병풍

튈르리 정원
Les Tuileries, 1933
60×58×107cm

파리
Paris, 1933
185×70×115cm

마담 뒤피

뒤피의 부인
에밀리엔

1909년 뒤피는 니스 출신의 외제니-에밀리엔 브리송을 만나 파리에서 동거를 시작하고 1911년 34세의 나이에 결혼을 한다. 그리고 10월 9일, 파리 18구의 시청에서 결혼식을 올린 뒤 몽마르트의 겔마가 앵파스 5번지에 정착한다. 니스 출신인 에밀리엔은 뒤피를 만나기 전 패션디자이너로 활동했던지라 뒤피와도 통하는 게 있었다. 결혼은 뒤피에게 안정적인 수입에 대한 고민을 하게 했다. 그도 그럴 것이 1911년까지 화가로서의 뒤피는 큰 성공을 이루지 못한 상태였다. 뒤피는 에밀리엔을 만나 동거하면서 푸아레도 만나 회화뿐 아니라 패션과 직물계로 자신의 예술을 확장시킬 수 있었다. 1912년부터 그는 본격적으로 텍스타일 분야에 뛰어들어 장식 미술을 시작했다.

1926년 살롱 데 앙데팡당에서 공개된 작품 〈분홍색 옷을 입은 여인〉은 1908년 뒤피가 부인 에밀리엔을 그린 초창기 작품이다. 결혼 전 처음 만났을 시기에 그려진 것으로 추정된다. 당시 뒤피는 모딜리아니의 영향을 받아 부인 에밀리엔의 눈을 검게 표현했고 원시주의적인 느낌을 나타내고자 했다. 녹색 의자와 분홍색 의상은 서로 보색 대비를 이루며 배경은 반복되면서도 율동감이 느껴지는 터치로 완성했다.

1912년 뒤피는 비슷한 색감과 구도에 보다 입체파스러운 표현으로 부인을 그린다. 두 작품을 서로 비교해서 감상하면 화풍의 변화를 느낄 수 있다.

마담 뒤피의 초상
Portrait de Mme Raoul Dufy, 1916
종이에 검정 잉크와 구아슈

마담 뒤피의 초상
Portrait de Madame Raoul Dufy, 1908-1909
캔버스에 유채
83.8×65cm

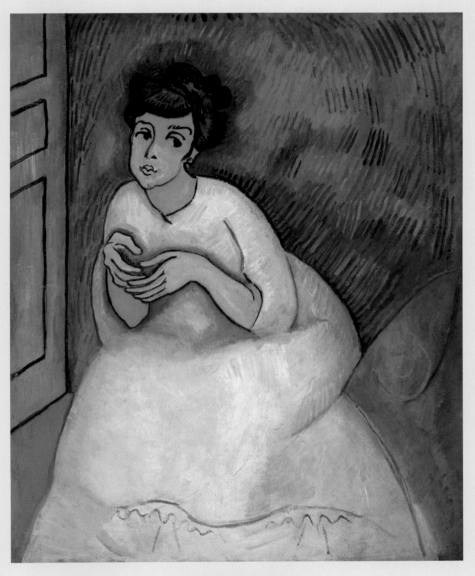

분홍색 옷을 입은 여인
La Dame en rose, 1908
캔버스에 유채
81×65cm

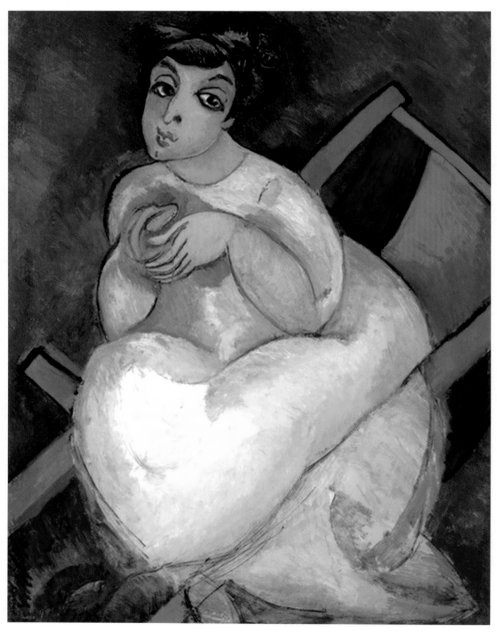

분홍색 옷을 입은 여인
La dame en rose, 1912
캔버스에 유채
105×75.5cm

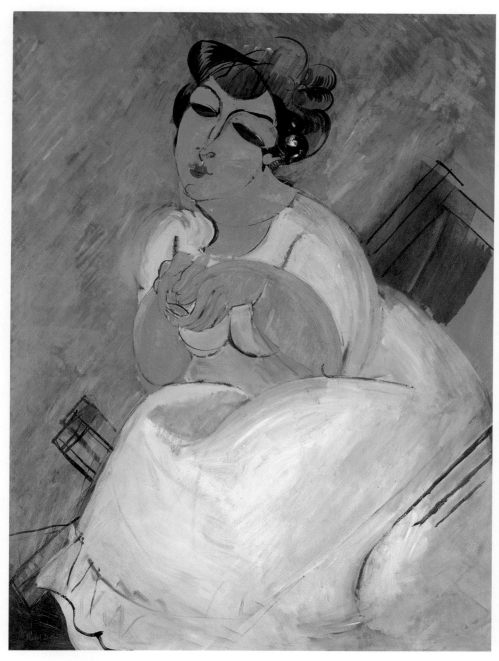

분홍색 옷을 입은 여인
La dame en rose, 1912
캔버스에 유채
116.5×88.5cm

〈에밀리엔 뒤피의 초상〉은 에밀리엔의 초상화 중 가장 유명하고 사랑받는 작품이다. 에밀리엔은 당시 뒤피가 디자인한 직물 원피스를 입고 있다. 1920년대 이후 유럽의 패션계는 아르누보적 디자인이 성행했고 나아가 그 바톤을 아르데코가 이어받았다. 디자인은 전반적으로 기하학적 형태와 식물을 주제로 한 아라베스크 문양과 오리엔탈리즘의 분위기가 공존했는데 뒤피 부인이 입고 있는 옷과 테이블보 역시 식물을 모티브로 한 문양을 주를 이룬다.

몸을 꽉 조이고 가슴과 힙을 강조하던 S 실루엣을 벗어난 넉넉한 상의와 짧은 헤어스타일 역시 20세기 초반 서구 여성들이 현대적으로 지향한 가치관이다. 셀룰리안 블루의 푸른 벽은 실제 뒤피의 파리 아틀리에의 벽 색으로, 뒤피는 부인 에밀리엔의 손을 과장되게 크게 그리면서도 사색하고 있는 모습을 강조했다. 또한 테이블 위의 문양 속에 자신의 사인을 넣는 등 재치 있는 표현을 구사했다. 뒤피는 여러 색 중 파란색에 상당히 애정을 가졌다. 그는 작품 전반에 걸쳐 일관되고 꾸준히 파란색을 사용했다.

뒤피와 에밀리엔은 1930년대 말까지 함께 살았고, 나중엔 별거를 했다. 에밀리엔은 뒤피가 죽은 후 9년을 더 살다가 1962년 고향인 니스에서 세상을 떠났다. 그녀는 남편 라울 뒤피의 많은 작품을 나라에 기증하고 사람들이 뒤피를 기억하는 데 힘썼다.

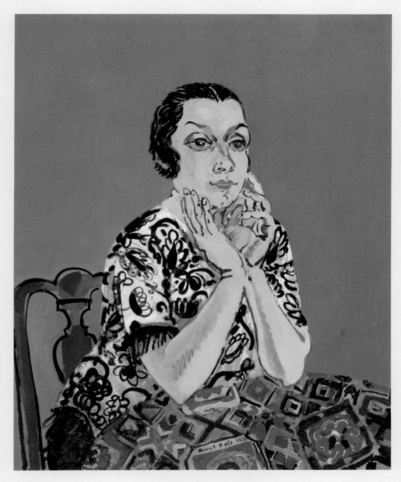

에밀리엔 뒤피의 초상
Portrait of Emilienne Dufy, 1930
캔버스에 유채
99×80cm

마담 뒤피
Madame Dufy, 1909
종이에 목탄
56.4×45.8cm

**뒤피가 세상을 떠난 해에 그린
부인의 초상**
Madame Dufy, 1953
종이에 수채

마담 뒤피의 초상
Portrait de Madame Dufy, 1919
종이에 수묵과 구아슈
66×51cm

"파랑은 어떤 톤이든
그 고유의 개성을 유지하는 유일한 색입니다.
가장 어두운 것부터 가장 밝은 것까지
모든 색조의 파란색을 보세요.
파란색은 항상 파란색입니다."

_라울 뒤피

마담 뒤피의 초상

Portrait de Madame Raoul Dufy, 1916

종이에 구아슈

64.8×50.5cm

마담 뒤피의 초상
Portrait of Mme
Raoul Dufy, 1916
종이에 펜과 잉크, 구아슈
68.3×50.3cm

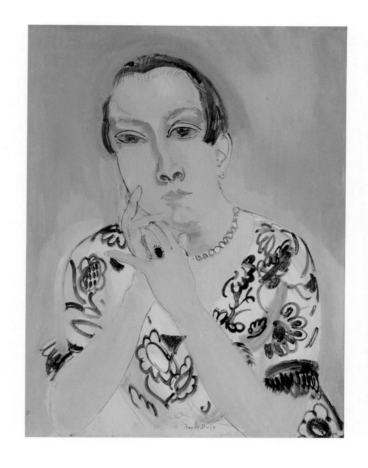

뒤피는 에밀리엔의 초상화를 유화와 구아슈, 수채화 드
로잉, 타일 등으로 여러 점 남겼다. 두 사람은 1930년
별거 후에도 꾸준히 편지를 주고받으며 서로의 건강을
염려하고, 뒤피의 류머티즘에 대한 다양한 치료법에 대
해 소통하는 등 좋은 친구로 관계를 유지했다.

새로운 동반자
베르트 레이즈

뒤피는 에밀리엔과 별거 후 남은 여생의 동반자인 베르트 레이즈Berthe Reysz를 만났다. 1940년부터 베르트도 뒤피의 작품에 종종 초상화로 등장한다. 베르트는 뒤피의 간호사였고 말년까지 함께한 사이였다.

1950년 뒤피는 1937년부터 앓아온 류머티즘 관절염을 치료하기 위해 미국 보스턴의 유대인 메모리얼 병원으로 간다. 당시 그곳에서 프레디 홈부르거 의사에게 코리티손 치료를 받는다. 작품 〈보스턴의 베르트〉는 1950년 뒤피가 보스턴에서 그린 베르트다. 민트색 배경과 민트색 옷을 입은 베르트의 표정에 인자함이 느껴진다.

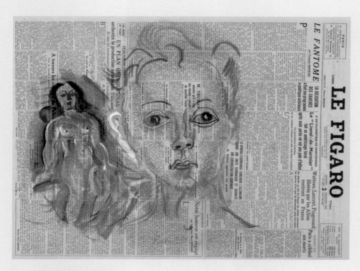

물의 정령, 베르트의 초상
Naiad with Figaro, Portrait of Berthe, 1945
피가로 신문에 수채와 구아슈
43×59cm

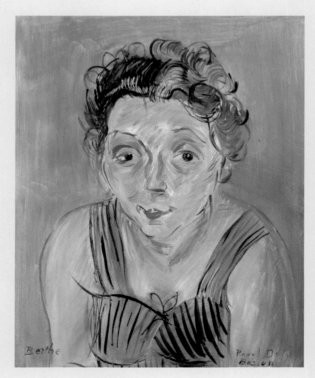

보스턴의 베르트
Berthe in Boston, 1950
캔버스에 유채
51×42cm

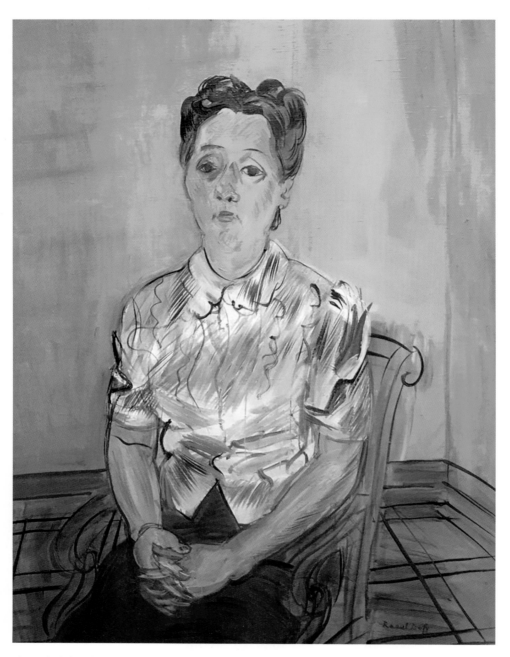

베르트의 새틴 드레스
Berthe au corsage de satin, 1940

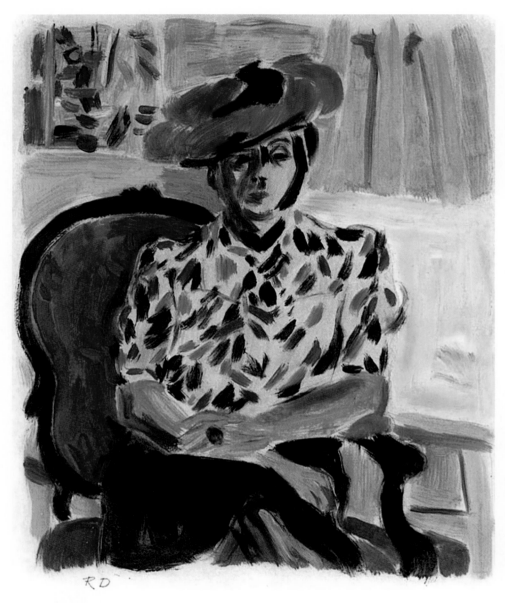

베르트 뒤피의 초상
Portrait of Berthe Raoul Dufy, 1940
종이에 유채
38.1×33cm

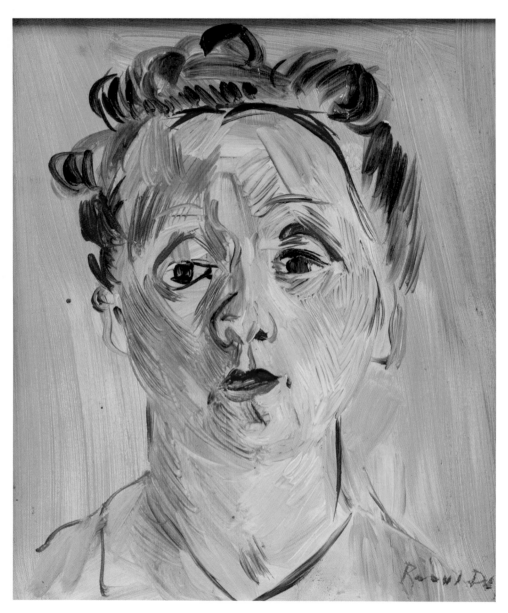

베르트의 초상

Portrait de Berthe, 1942

판넬에 유채

28×23cm

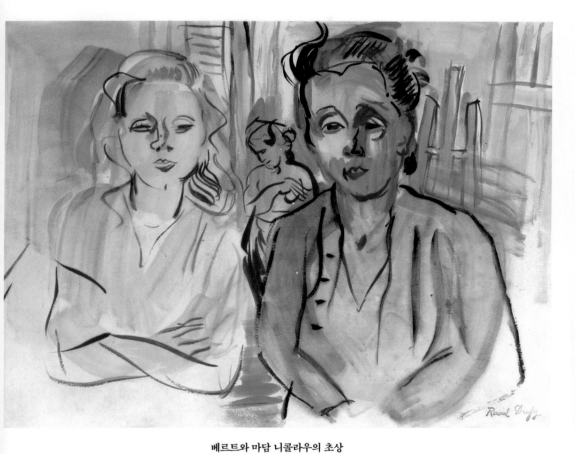

베르트와 마담 니콜라우의 초상
Portrait de Berthe et Madame Nicolau, 1943
종이에 수채와 구아슈
50×65cm

뒤피 스타일

뒤피
스타일

인상파가 빛의 움직임으로 미술에서 혁명을 보여줬다면 야수파는 색으로, 입체파는 형태로 혁명을 전개했다. 뒤피는 이 세 가지 화파들을 자신의 내면에 넣고 평생을 자유자재로 그때그때 회화의 무기로 변형해 구사했다. 하지만 뒤피 작품의 가장 큰 특징은 투명성과 과정을 보여주는 선묘다. 뒤피의 작품 속에는 빠른 손놀림으로 처리한 드로잉과 하늘에서 땅으로 눈이 내리듯 무작위로 배치된 색면들이 공존한다. 색이 조금만 첨가되었을 뿐인데도 표현력이 풍부한 것이 뒤피 화풍의 장점이다.

뒤피의 고향은 르아브르였지만 그의 생애를 되돌아보면 그는 전형적으로 파리라는 도시를 대표하는 화가였다. 뒤피는 거리에서, 카페에서, 집에서 당시 파리 사람들이 내재적으로 지닌 긍정성과 기쁨과 즐거움을 끄집어냈고, 프랑스 사람들의 삶 속에 있는 희망의 단서를 시각적으로 포착해 자신의 화폭 위에 조립하고 재배치했다. 그의 작품 세계를 순차적으로 들여다볼수록 20세기 초 프랑스인들의 생활과 패션이 그려진다.

뒤피의 작품은 기억과 추억, 사실과 경험에 기반하지만 결론적으로는 희망의 콜라주다. 하지만 작품 전반에 경쾌함이 영구히 자리를 차지하고 있다고 해서 그를 '가볍고 경쾌한 화가'라고만 생각하는 것은 평면적인 시선이다.

우리는 동시대 미술에 익숙해져 미술이 아름답거나, 경쾌하거나, 예쁘면 의심하기 시작한다. 특히 뒤피의 작품에서 보이는 의아한 면이 전혀 없는 아름다움, 아이러니가 없는 기쁨은, 우리가 미처 보지 못한 불편한 시선들을 제안하는 동시대 미술과는 다소 동떨어져 있다. 그래서 나 역시 뒤피의 그림을 볼 때마다 뒤피 작품이 지닌 아름다움에 대한 솔직한 나의 마음은 어떤지 생각해왔다. 개념적이고 포스트 모더니즘적인 동시대 미술의 소용돌이에 익숙해져 있었기 때문이다. 뒤피의 작품 속에서 그 시대의 시대정신을 찾기 전까지는 뒤피의 미술이 지닌 아름다움을 경쾌하고 가볍다고만 치부해온

시간이 있었다. 하지만 뒤피 작품 속에는 곧 닥칠 제2차 세계대전의 모순적인 환희와 불안함 속에서도 삶을 찬양하고 삶의 안락함과 여유를 즐기고 싶어 하는 파리의 정신이 있었다.

여전히 뒤피의 작품을 직면할 때마다 흥미진진하고 호기심에 가득 찬다. 이것은 뒤피 스스로가 자신의 작품을 복제하지 않았기 때문이며, 시기가 지날수록 늘 변화를 추구해나갔기 때문이다. 뒤피는 매일 다른 예술에 도전했지만 힘든 현실 속에서도 낙관성을 잃지 않았다. 결국 뒤피의 작품은 근본적으로 시대에 대한 향수를 불러일으키고 예술에 있어서 아름다움에 관한 근원적 역할에 대해 다시 한번 생각하게 한다.

뒤피는 방대하고 다양한 장르의 작품을 남겼지만, 그의 회화는 세 가지의 대표적인 특징을 지닌다. 첫 번째는 대담하지만 결코 무겁지 않으면서 '투명하게 겹쳐지는 붓질'이다. 뒤피는 1920년이 지나서 겹침 기법으로 그림을 그리는 표현법을 개발하는데 수채화나 구아슈, 유화로 그린 그림이나 그 어떤 도구를 사용하더라도 색의 붓질 과정이 보이게 겹치면서 그림을 그려나간다. 심지어 어떤 작품은 이것이 진짜 유화가 맞나 싶을 정도로 투명하다.

내가 처음 뒤피의 작품에 매료되었을 때도 가장 매력적으로 느낀 부분은 바로 이 겹침의 미학이었다.

작품 〈붉은 오케스트라〉에서도 하단의 오케스트라 단
원들의 모습이 여러 번 덧칠하듯 그려져 있어서 움직이
듯 보이는 겹침 효과를 발견할 수 있다. 이런 뒤피만의
겹침 기법은 법칙이나 구도에 연연하지 않고 시간의 전
후 관계를 겹으로 보여줌으로써 작품의 과정을 상상하
게 한다.

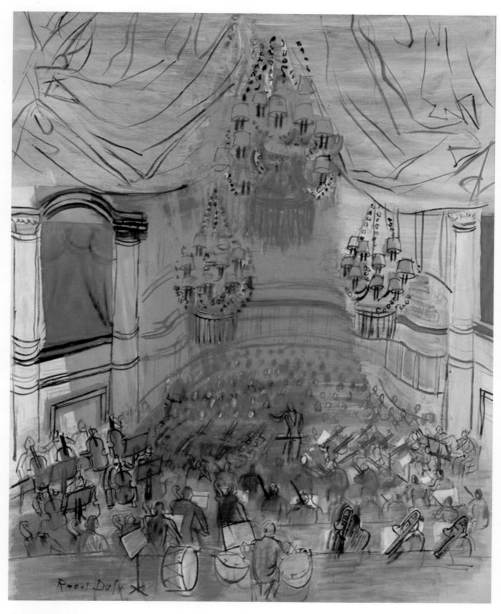

붉은 오케스트라
The Red Orchestra, 1946~1949
캔버스에 유채
100×80.96cm

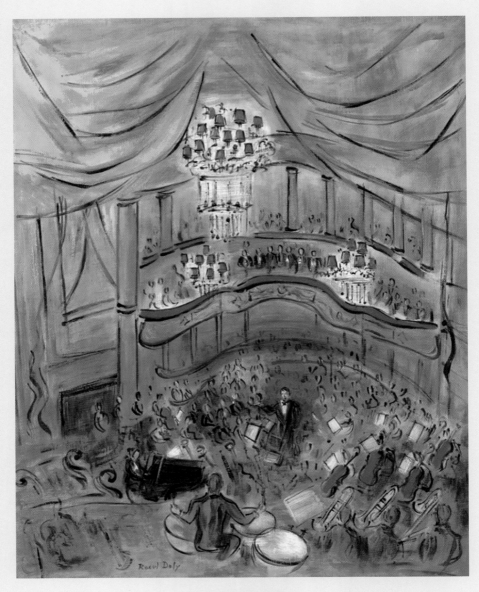

대규모 오케스트라
Le Grand Orchestre, 1946
캔버스에 유채
81×65.1cm

아네모네
Anémones, 1942
종이에 수채
49×64.50cm

뒤피의 꽃 그림에서도 우리는 뒤피 특유의 투명성과 겹
침 효과를 발견할 수 있다. 뒤피는 꽃병에 꽂힌 꽃들 중
작거나 비교적 깊숙히 있는 꽃은 흐리게 묘사하고 두드
러지게 앞으로 튀어나온 꽃은 짙게 묘사함으로써 표현
의 겹침만으로 원근법을 나타냈다. 특히 수채화와 유화
양쪽 모두에서 이런 기법을 평생에 걸쳐 반복적으로 사
용한다.

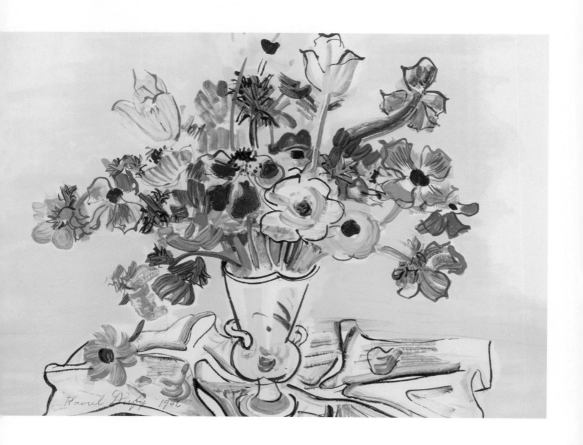

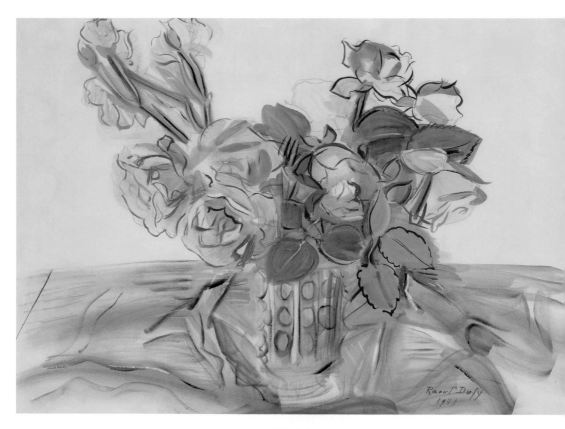

붉은 장미
Roses Rouges, 1941
종이에 수채와 구아슈
50×65.5cm

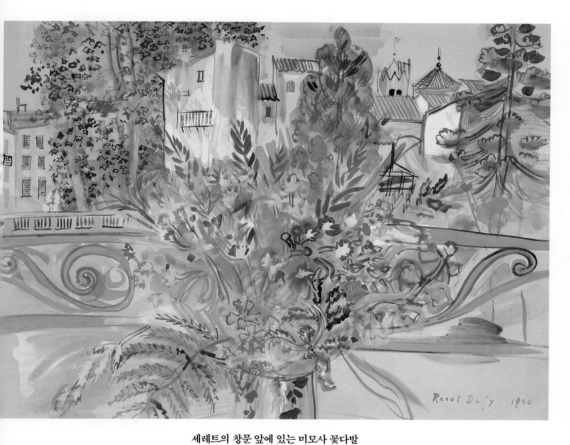

세레트의 창문 앞에 있는 미모사 꽃다발
Bouquet de mimosas devant la fenêtre à Céret, 1940
종이에 수채와 구아슈
50.4×66.5cm

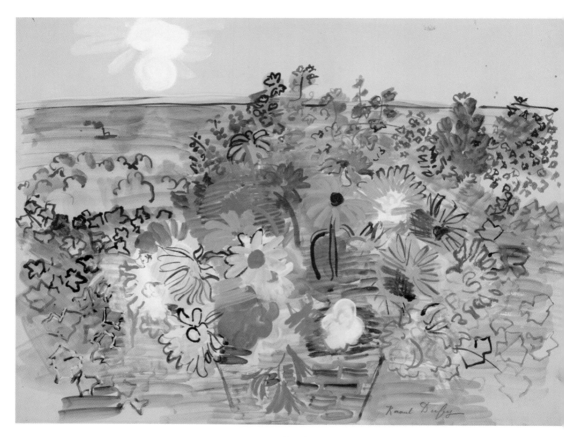

꽃바구니

Basket of Flowers, 1924

종이에 수채와 구아슈

50.7×66.2cm

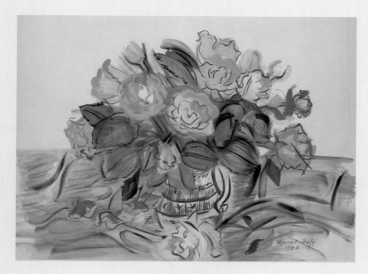

푸른 화병에 장미
Roses in a Blue Bowl, 1941
종이에 수채
70×84cm

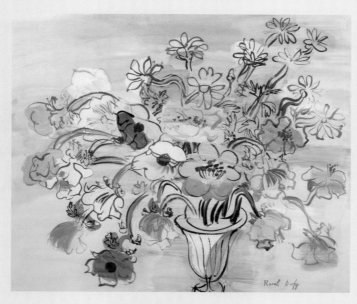

아네모네와 데이지 꽃다발
Bouquet d'Anémones et de Marguerites, 1942
종이에 수채와 구아슈
48×60cm

뒤피는 직물 디자인에서도 같은 문양들을 반복해서 겹쳐 구성함으로써 패턴을 만들었다. 즉 회화에서의 겹침 기법이 직물 디자인에서는 패턴으로 연결되어 발전된다. 뒤피의 작업에 끊임없는 겹침과 투명성이 반복되는 이유는 그가 불투명한 유화보다는 투명한 유화를 좋아했기 때문이며, 즉흥적이고 자유로운 수채화의 장점도 좋아했기 때문이다.

특히 수채화에 대해서는 수첩에 적어 놓을 정도로 애정이 있었다.

"수채화는 지극히 자유롭게 즉흥적 표현을 할 수 있는 수단임과 동시에 물리적 구속력이 적어 그림에서 하나의 색면을 구성하기에 적절한 수단이다. 특히 작가의 마음으로 추구하는 바를 나타내는 예술이다"_라울 뒤피

글자와 기호가 있는 텍스타일
Letters and Symbols textile, 1926
46×36cm

검은 다이아몬드 위에 장미가 있는 텍스타일
Roses on Black Diamonds textile, 1925
50×37cm

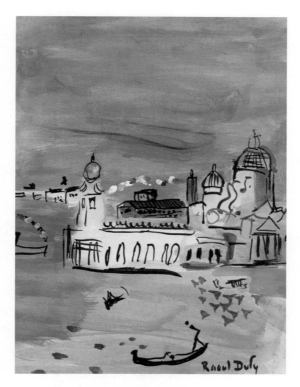

프랑스 리비에라(또는 해변의 풍경)
French Riviera(or View of Seaside)
종이에 연필과 수채, 구아슈

두 번째는 춤을 추는 듯한 '서예스타일의 드로잉'이다. 1917년 직물 작업을 잠시 중단하고 프랑스 리비에라에 정착한 뒤피는 중국 서예에서 영감을 받아 주로 수채화 작업을 하면서, 대담한 선묘로 뒤피만의 양식화된 리듬감 있는 드로잉 기술을 연마했다.

뒤피는 어느 환경을 그리던 그 환경의 본질적 아름다움을 윤곽선으로 캐치하는 능력이 있었다. 때로는 아주 작게 그렸고 때로는 크게 그렸지만 모두 정확했고 인상적인 붓놀림이었다. 재빠른 크로키 실력과 자신을 믿는 확신이 없으면 나오기 힘든 선묘들이다.

뒤피는 늘 그가 찾을 수 있는 가장 문명화된 주제와 우
아한 장소, 행사를 잊지 않고 그렸다. 영국, 모로코, 스
페인뿐 아니라 프랑스의 여러 지역을 두루 여행하고 경
마, 콘서트, 사교 모임이나 파티, 음악 행사 등 다양한
곳에 참여하며 장소에 대한 이해를 높이기도 했다. 프
랑스 리비에라 역시 그가 좋아했던 지역 중 하나다.
1917~1920년 사이에는 프랑스 리비에라에 머물며 선
율이 있는 윤곽선을 강조한 작품을 많이 남겼다. 리비
에라는 산지부터 바다까지 급박하게 연결되어 있기 때
문에 굴곡이 많고 독특한 아름다운 풍경을 이룬다.

니스, 천사들의 해변
Nice, La Baie des Anges, 1928
캔버스에 유채
50.5×61.4cm

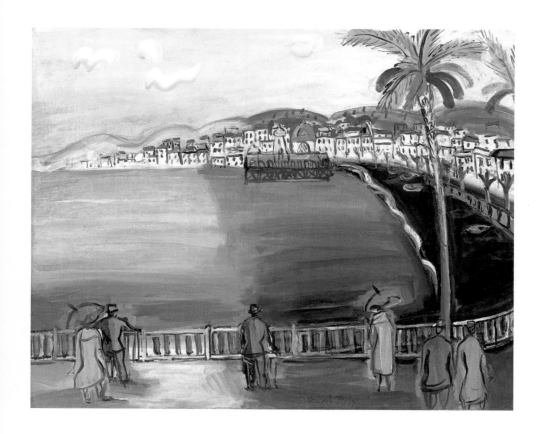

니스-천사들의 해변

Nice, Baie des Anges, 1927

55.5×68.75cm

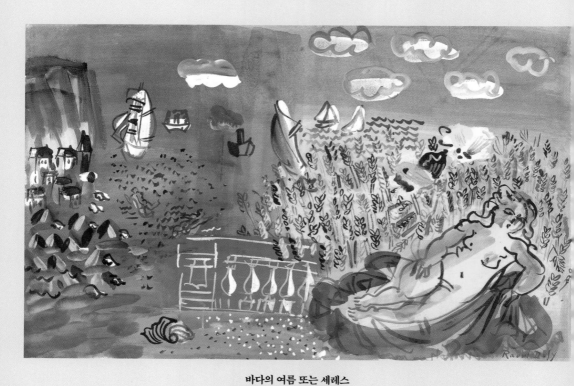

바다의 여름 또는 세레스
Summer or Ceres by the sea, 1928
종이에 수채와 구아슈
35.2×54.7cm

또한 북풍을 막고 있어 겨울에도 따뜻한 휴양지로 널리 알려져 있다. 니스, 칸, 몬테카를로, 산레모 등의 관광지가 줄지어 있어 마치 목걸이와 같다는 의미로 목걸이를 뜻하는 '리비에라'라는 이름이 붙었다.

세 번째, 뒤피 스타일의 특징은 '색면과 선의 분리'다. 뒤피는 색을 겹쳐서도 사용했지만, 색면과 선을 분리해서 표현하는 걸 즐겼다. 즉, 스케치 다음 스케치 선에 맞게 채색을 하는 것이 아닌, 드로잉 선과 색면을 비대칭적으로 표현했다. 작품 〈바다의 여름 세레스〉에서 누워 있는 여인을 보면 색과 선이 합일되기보다 각각 분리되어 화면 안에서 노니는 모습을 느낄 수 있다. 이렇게 선과 색이 따로 분리되어 이중적으로 표현되어도 전혀 어색하지 않다. 이것은 뒤피가 색을 묘사의 수단보다는 마치 큰 박자를 맞추듯 선에 대한 감각의 수단으로 썼음을 의미한다.

이 세 가지 장점이 뒤피가 당대 화가들에 비해 보다 일러스트적이고 독창적이면서도 융통성은 잃지 않는 지점이다. 또한 뒤피는 여러 가지 방법과 매체를 실험하면서 과거의 통념이나 전통에서 벗어나 새로운 영역에 대한 표현 방법을 꾸준히 개척하며 본인만의 스타일을 만들어 나갔다. 덕분에 자신의 예술 세계를 세계적인 직물 디자인과 장식 예술 산업으로 확장시킬 수 있었고, 자신만의 특유한 통합성과 낙관성을 담을 수 있었다.

아방가르드 아티스트들을 컬렉팅했던 미국의 작가인
거트루드 스타인은 뒤피의 작품을 이렇게 표현했다.

"뒤피의 작품, 그것은 쾌락이다."_ 거트루드 스타인

경쾌하면서도 진지할 수 있다면 그것이 바로 뒤피의 작
품 세계다. 1919년 뒤피는 방스 Vence에 처음 머무는 동
안 그림의 색상이 더욱 선명해지고 여백을 활용하는 방
식이 자유로워졌다. 1920년경 뒤피는 뇌가 윤곽선보다
색을 더 빠르게 인지한다는 것을 알고 본격적으로 색과
드로잉을 분리해나간다.

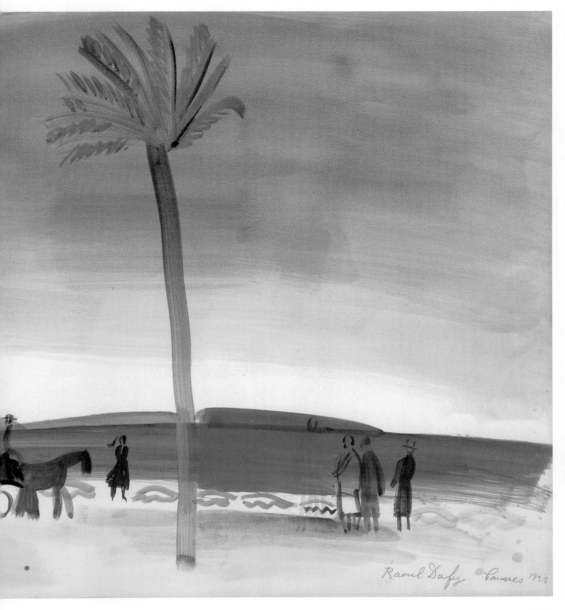

야자수
The Palm, 1923
종이에 수채와 구아슈
50.2×63.5cm

1925~1930년 사이, 뒤피는 보트 경주에서 영감을 받은 그림을 여러 점 그렸다. 이 시기 뒤피가 그린 배가 있는 바다 풍경들은 앞에서 언급한 세 가지 특징이 잘 담겨 있어 뒤피만의 회화적 어휘가 확실하다. 뒤피는 물결과 파도를 표현하기 위해 겹침 효과를 사용했다. 더불어 수없이 반복되는 뾰족한 삼각형들이 지그재그 문양을 그리며 수면을 뒤덮고 있다. 뒤피가 도형적으로 표현하고자 했던 것은 수면에 비친 빛의 파편화였던 것이다. 기하학적 도형을 닮은 파도 문양이 화면을 가득 채우고 있지만 서로 충돌하지 않고 질서 있게 표현되고 있다.

바다는 배와 증기로 가득 차 있고 파도의 움직임은 규칙적으로 반복되면서도 율동감이 있다. 화면의 우측 하단에는 아주 작게 표현된 사람들이 바다 위를 떠다니는 보트와 배들을 바라보며 인사하고 있다. 이제 막 달려온 마차와 말도 보이는데 이 부분에서는 뒤피가 좋아하는 캘리그라피인 선묘가 두드러진다.

뒤피는 훗날 1946년에서 1953년 사이 〈검은 화물선〉이라는 시리즈에서 이 작품과 매우 유사한 구도의 작품을 그린다. 작가의 작품에서 되풀이되는 주제인 생트-아드레스 해변은 그림에서 매우 높은 수평선에도 불구하고 큰 공간감을 제공하여 하늘을 그림 상단에서 가장 좁은 영역으로 표현한다. 뒤피는 자신의 그림 속에서 현실이지만 불가능해 보이는 바다 풍경을 재창조했다. 이 작품 역시 1963년 뒤피의 부인이 앙드레 말로 현대미술관에 기증한 작품 중 하나다.

뒤피의 작품 중 대부분은 조리 정연하지 않다. 많은 작품들이 소란스럽지만 조화롭고 아기자기하다.

르아브르의 해상 축제와 공식 방문
Fete Maritime et Visite Officielle au Havrem, 1925
캔버스에 유채
200×280cm

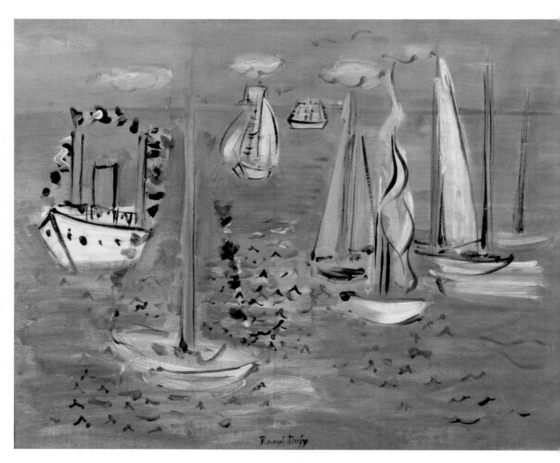

깃발을 장식한 배들
Bateaux Pavoises, 1946
캔버스에 유채
50×61cm

바닷가 산책
La promenade au bord de la mer, 1924
캔버스에 유채
60.3×73cm

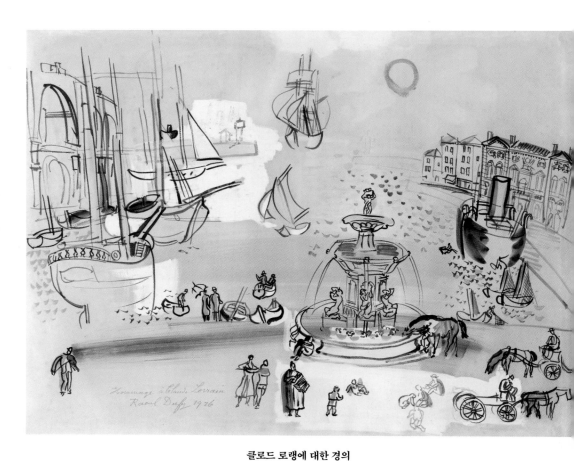

클로드 로랭에 대한 경의
Homage to Claude Lorrain, 1926
종이에 수채와 구아슈
50.2×64.6cm

마른강에서 노를 젓는 사람들
Rowers on the Marne, 1926
캔버스에 유채
38.5×46.5cm

뒤피와
경마

영국 윈저의 남서쪽에 있는 '로열 애스콧Royal Ascot'은 1711년 앤 여왕이 왕실의 위상을 끌어올릴 목적으로 창설했으며, 300년이 넘는 전통을 자랑하는 영국의 스포츠 행사인 경마 대회를 진행하는 곳이다. 더불어 세계에서 가장 유명한 사교장으로 손꼽혔다.

1711년 앤 여왕이 윈저성에서 애스콧 경마장Ascot Racecourse으로 말을 몰며 '경주하기 좋은 장소'라는 말을 남긴 이후로 시작된 이래 300년 동안 제2차 세계대전 시기를 제외하고는 단 한 번도 대회가 중단된 적이 없다. 긴 역사 동안 많은 전통을 지켜왔는데 특히 엄격한 드레스 코드는 로열 애스콧의 대표적인 상징이다. 영국 경마가 단순 '경주 관람'이 아닌 사회의 다양한 유력인사들이 모이는 '사교의 장'으로 기능했기 때문에 당대에

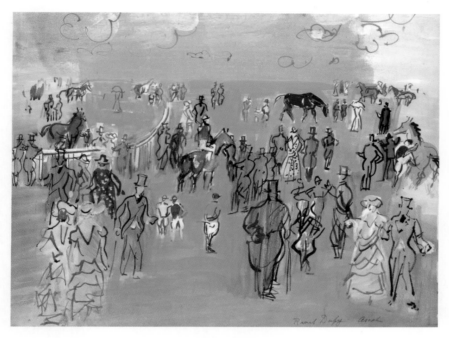

애스콧 예시장
Paddock à Ascot
종이에 수채와 구아슈
50.4×65.9cm

도, 지금도 꾸준히 많은 사람들의 이목을 끌고 있으며 로열 애스콧에 온 사람들의 복장도 늘 화두에 오른다.

뒤피 역시 1930년 6월 애스콧의 매혹적인 광경에 이끌려 그곳에 모인 인파를 관찰하면서 기념하는 작품을 그린다. 작품 〈애스콧 예시장〉에서 뒤피는 독특

하게 굽은 선과 동세(그림이나 조각에서 나타나는 운동감)로 인물들의 윤곽과 움직임을 날렵하게 묘사한다. 그림 속 대다수 남성이 그 시대에 유행했던 '탑 햇Top hat'을 쓰고 있다. 탑 햇은 당시 남성들에게 일종의 위엄과 기품을 드러내는 소품이었으나 대량생산이 용이한 중절모bowler와 페도라fedora가 유행하자 생

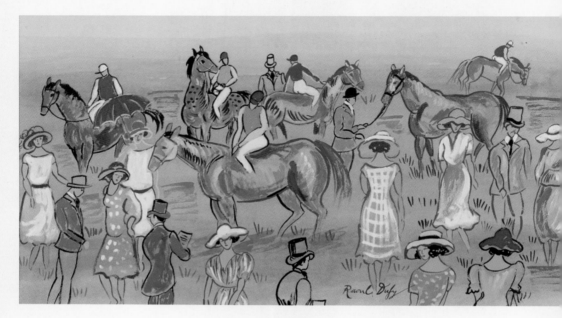

예시장에서
At the Paddock
종이에 수채와 구아슈
51.5×28cm

산이 많이 중단되었다. 하지만 여전히 영국의 고전적인 경마장인 로열 애스콧에는 탑 햇을 쓰는 것이 드레스 코드다. 여성의 경우는 노출이 심한 드레스를 입고는 입장할 수 없고, 드레스 길이는 무릎 아래까지 와야 하며, 어깨끈도 얇으면 안 된다. 더불어 패션의 완성은 자신의 드레스에 어울리는 모자를 필수로 착용하는 것이다.

뒤피가 그린 그림 속 로열 애스콧에 온 여성들 역시 무릎 아래의 길이의 드레스와 저마다 다른 디자인의 모자를 쓰고, 드레스 코드에 맞게 패션을 선보이고 있다. 그녀들은 제1차 세계대전 이후 전성기를 즐기고 있다. 뒤피의 그림은 단순히 트랙에서 일어나는 일들을 넘어서 관중들에게 초점을 맞춘다. 이렇듯 우리는 뒤피를 통해 그 시대의 영혼을 구경할 수 있다. 그의 작품은 자신이 살았던 시대의 찬란한 풍경을 묘사했지만, 결국 우리 세대까지 관통하는 문화 양식을 층층이 함께 바라볼 수 있게 한다.

작품 〈예시장에서〉을 보면 탑 햇을 쓴 남성들을 더욱 자세히 볼 수 있는데 예시장Paddock은 경마 용어로서 말을 길들이는 작은 목장이나 경주 전에 말을 관객에게 선보이는 장소를 말한다. 지금 사람들은 예시장에서 경주가 시작되기 전 출주마의 건강 상태 등을 관찰하며 우승할 예상마를 점치고 있다.

아무리 재능이 있고 창의적인 예술가라 할지라도 당대에 알아봐 주는 기회나 사람이 없다면 예술품의 운명은 속단되기 쉬우며, 예술가도 잊혀지기 마련이다. 하지만 뒤피에게는 많은 협업자와 동료들이 있었다. 뒤피가 경마를 주제로 많은 그림을 남길 수 있었던 것 역시 친구 푸아레 덕분이었다.

1909년 푸아레는 자신의 패션 하우스를 위한 직물 패턴을 만들기 위해 뒤피에게 프로젝트를 의뢰했다. 푸아레의 대표적인 드레스는 파리, 니스, 도빌에서 열리는 경주에 참석하는 여성들에 의해, 그리고 엡섬Epsom과 애스콧에서 열리는 경마 행사에 가는 여성들을 위해 만들어졌다.

푸아레는 뒤피에게 경주 전에 트랙에 모여 사교활동을 하는 사람들의 실루엣과 드레스를 탐구하고 연구하라고 제안했다. 뒤피는 경마 자체를 둘러싼 신나는 분위기에 매료되었고, 1913년부터 경마 주제를 실험하기 시작했다. 1920년대에 이르러 대중의 복장에 대한 뒤피의 관심은 점점 더 강해졌고, 푸아레의 모델들을 주제로 한 작품을 여럿 남겼다. 작품 〈애스콧 예시장〉은 뒤피가 로열 애스콧 풍경을 멀리서 보고 그린 것이다.

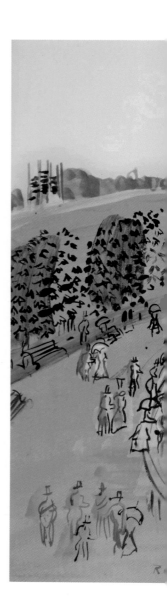

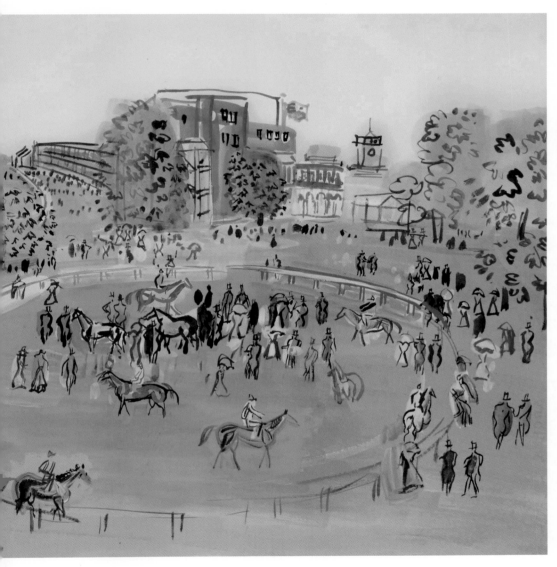

애스콧 예시장
Le paddock, Ascot
종이에 수채와 구아슈
51.6×66.5cm

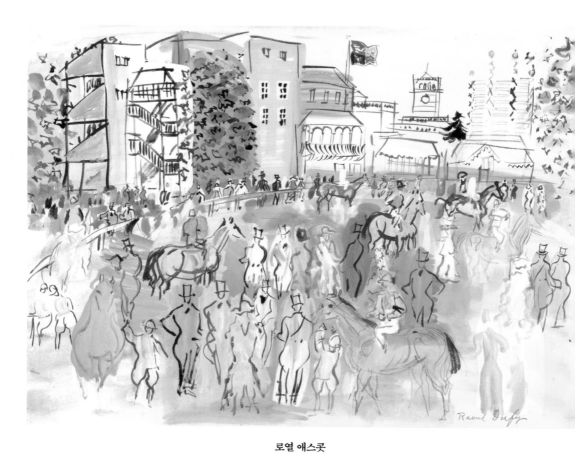

로열 애스콧
Royal Ascot
종이에 연필과 수채, 구아슈
50.8×66.5cm

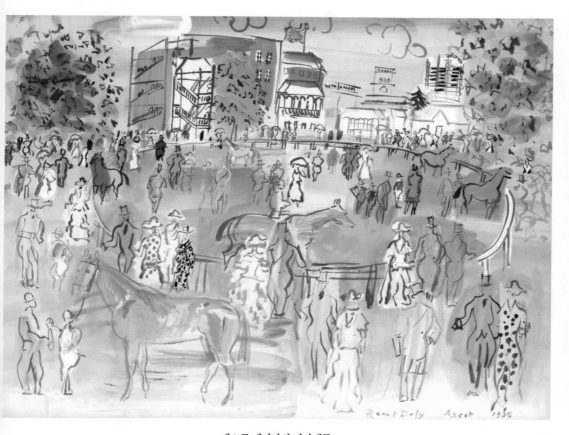

애스콧 예시장의 경마팬들
Paddock et turfistes à Ascot, 1935
종이에 연필과 수채, 구아슈
50.4×66.1cm

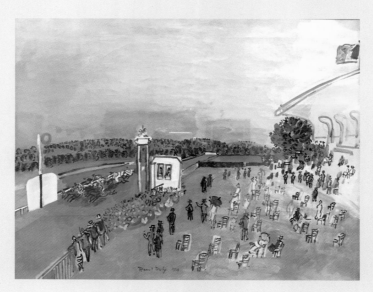

도빌 경마장의 시작

Race Track at Deauville, the start, 1929

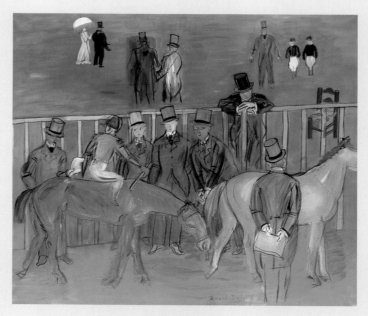

무게 측정 장면

Scène de pesage, 1949

캔버스에 유채

140×161cm

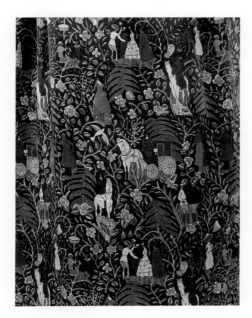

드레스 〈불로뉴의 숲〉 (확대)

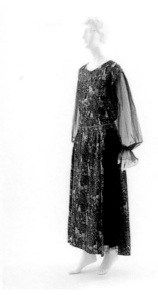

드레스 〈불로뉴의 숲〉
Bois de Boulogne, 1919

사진 속 태바드 스타일Tabard Style(1930년대 프랑스에서 유행했던 패션 스타일)의 드레스에서도 말과 함께 있는 사람들을 찾아볼 수 있는데 〈불로뉴의 숲〉은 뒤피가 비앙키니 페리에사를 위해 디자인한 작품을 활용한 것이다.

투알 드 주이Toile de Jouy(베르사유 근교 주이)에 있던 18세기 날염 공장에서 제작한 천으로 자연의 풍경이나 인물의 군상, 기타 소박한 전원풍의 멋있는 중세 정경을 담아 교차 배열해 찍어낸 회화적 프린트를 절충적으로 해석했다. 오후 산책 중인 커플, 노는 아이들, 거의 무성한 꽃밭을 배경으로 말이 끄는 마차를 묘사했다. 뒤피는 이 직물에서도 말 타는 사람들을 활용했다. 뒤피에게 회화와 디자인은 경계가 아닌 자유롭게 넘나들고 때때로 축소되거나, 편집되고 확장되어 활용할 수 있는 분야였다.

"내가 만든 도안은 모두 계획이 있는 것들이다.

이 가운데 그 무엇도

도안 그 자체를 위해 만들어지지 않으며

모두가 회화 작품을 위한 구상안이다."

-라울 뒤피

"그림을 그린다는 건
사물의 자연의 외형을 나타내는 게 아니라
사물이 처한 현실에 내재한 힘을
이미지로 표현하는 것이다."

-라울 뒤피

말과 관련된 작품을 한 점 더 소개하자면 <숲속의 말을 탄 사람들(케슬러 일가)> 역시 빼놓을 수 없다. 이 작품은 영국의 로열 더치 석유회사의 소유주인 장 바티스트 아우구스트 케슬러Jean-Baptiste August Kessler의 가족 초상화다. 당시 케슬러 가족은 계단과 계단 사이 벽에 그림을 걸기 위해 뒤피에게 가족들이 우거진 숲에서 단체로 말을 타고 있는 모습을 초상화로 그려달라고 부탁한다.

케슬러 가족은 러틀랜드 카운티였던 오크햄에 살았지만, 1931년 여름 노퍽의 샌드링엄 근처에 있는 휴가용 별장인 콩햄 하우스를 빌렸다. 뒤피는 케슬러 가족의 초상화를 위해 그들과 함께 시간을 보내며 여러 드로잉과 습작, 수채화를 그렸고 다시 파리로 돌아와 초상화를 완성한다.

화면을 가득 채우는 케슬러 부부와 다섯 딸들 사이로 뒤피 특유의 자유로운 붓 터치가 인상 깊다. 뒤피는 케슬러 가족들을 고전적이고 사실적으로 묘사하지 않고 자연 속에서 말과 함께 동행하는 인물들로 그렸다. 하지만 정작 케슬러는 이 작품에 흡족해하지는 않았다. 아마도 가족들의 모습에 세부 묘사가 정확하지 않아서였던 듯하다. 하지만 213×260cm나 되는 사이즈인 이 작품은, 인물을 대담한 크기로 묘사함으로써 케슬러 가족이 우리에게 말을 타고 다가오는 것처럼 압도적인 느낌이 들게 한다.

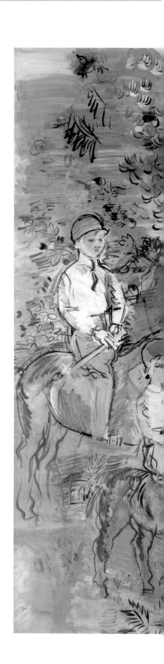

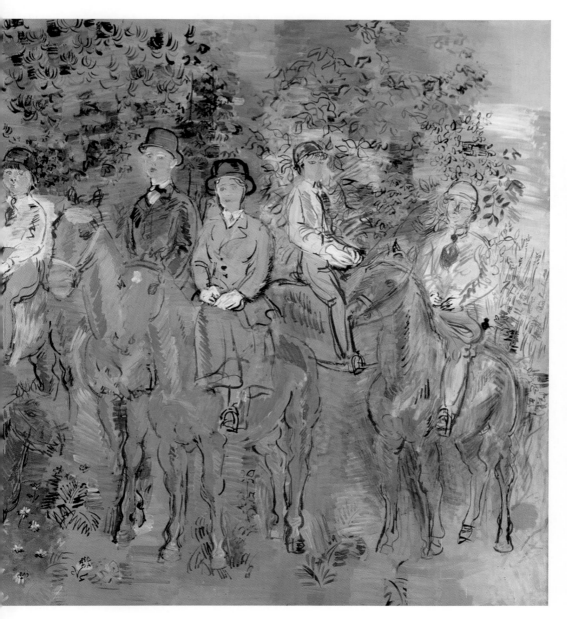

숲속의 말을 탄 사람들(케슬러 일가)
Les Cavaliers sous-bois(La Famille Kessler), 1931~1932
캔버스에 유채
213×260cm
퐁피두 센터

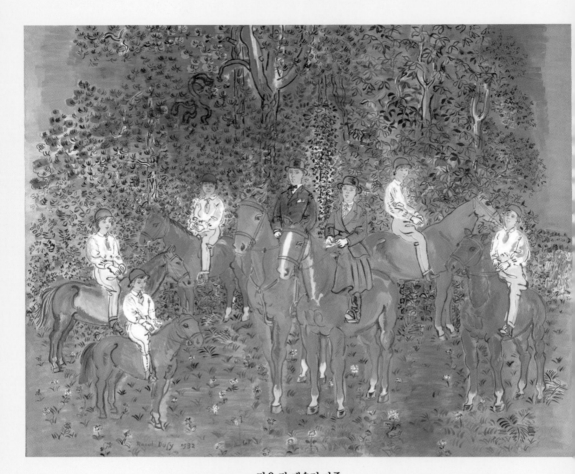

말을 탄 케슬러 가족
The Kessler Family on Horseback, 1932
캔버스에 유채
219.5×267.3cm
테이트 미술관

뒤피는 이 주제로 작품을 한 번 더 그리는데 두 번째 시리즈인 〈말을 탄 케슬러 가족〉은 현재 영국의 테이트 미술관에 소장되어 있다. 뒤피는 파리에 있는 자신의 스튜디오에서 두 번째 버전 작업을 시작했지만 작품을 말아서 영국으로 가지고 와 사보이Savoy 호텔에 머물면서 완성했다. 작품이 완성되지 않은 상태로 영국으로 옮겨진 이유는 알려져 있지 않다고 테이트는 밝힌다. 이 작품은 처음 시리즈보다 인물 묘사가 보다 구체적이다. 테이트에 소장된 〈말을 탄 케슬러 가족〉은 첫 작품보다 우측 하단이 좀 더 넓게 표현되어 있는데, 가족들이 서 있는 곳의 배경이 옥수수밭임을 알 수 있다. 이 작품을 뒤피에게 의뢰한 것은 케슬러 부인이고, 테이트에 작품을 기증한 것 역시 케슬러 부인이다.

1958년 케슬러 부인은 자신이 죽으면 14점의 작품을 테이트 갤러리에 넘기겠다고 유언했고, 1983년 그녀가 세상을 떠나자 유언대로 테이트에 기증되었다.

당시 뒤피는 가족의 초상화를 의뢰한 장 바티스트 케슬
러와 딸들을 그린 작품을 작은 수첩에 습작으로 여러
번 그리며 단체 초상화를 구상하고 준비한다. 뒤피의
작품은 순발력 있는 드로잉과 무겁지 않은 채색으로 비
교적 빠르게 그린 것처럼 보이지만, 사실 이렇게 꼼꼼
하고 철저하게 구상하고 기획된 작품도 많다.

장 바티스트 아우구스트 케슬러의 초상
(숲속의 말을 탄 사람들을 위한 스케치)
Portrait de Jean-Baptiste August Kessler, 1932
종이에 흑연
14×11.5cm

장 바티스트 아우구스트 케슬러의 초상
(숲속의 말을 탄 사람들을 위한 스케치)
Portrait de Jean-Baptiste August Kessler, 1930
종이에 흑연
50×65cm

케슬러 가의 두 아이(숲속의 말을 탄 사람들을 위한 습작)

Deux enfants de la famille Kessler, 1930

종이에 수채

50×65cm

마른강에서 보트 타는 사람들
Les Canotiers, La Marne, 1935
캔버스에 유채
50×73cm

"뒤피의 작업은 창조하기 위해
고통을 겪어야 한다는 이론에 구멍을 뚫는다.
그는 예술가가 생산하기 위해
가장 어두운 고통이나 개인적인 실패를
탐구해야 한다는 진부한 표현을 거부한다."

-베스 허먼Beth Herma, 미술 에세이스트

뒤피의 누드화와
아틀리에

뒤피의 누드화는 고전주의 화가들의 누드화와는 달랐
다. 초상화보다는 풍경화를 더 많이 남겼지만 '누드'는
뒤피가 꾸준히 작품의 소재로 삼은 장르다. 고전주의
누드화가 관능적인 매력으로 여성의 몸을 표현했다면
뒤피는 누드화를 다양하게 변형하고 재해석하며 회화
의 언어로 시도했다. 또한 평생에 걸쳐 여러 재료로 누
드화를 그렸다. 종이에 크레용과 연필을 사용하기도
하고, 야수파와 입체파의 방식으로도 그렸으며, 아틀
리에 안에서 누드를 그리고 있는 예술가를 그린 그림처
럼 누드가 중심이 되지 않고 풍경이 되는 방식으로도
그렸다.

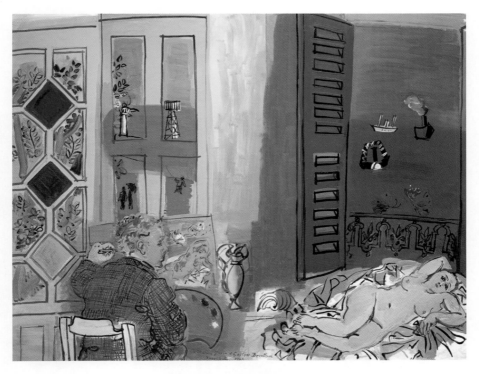

르아브르 스튜디오에서 예술가와 모델
The Artist and His Model in the Studio at Le Havre, 1925
캔버스에 유채
130×162cm

아틀리에 역시 뒤피가 즐겨 그린 주제다. 뒤피의 아틀리에 시리즈는 선배 마티스의 영향이 깃들어져 있다. 마티스 역시 아틀리에를 주제로 여러 작품을 남겼다. 마티스는 대담한 색면을 바탕으로 화면을 구성하고 그 안에서 장식적인 문양들을 회화적으로 조화롭게 구성해나갔지만, 뒤피는 자신의 아틀리에를 본인의 특기인 리드미컬한 선묘와 가벼운 색면, 겹침 효과를 전체적으로 조화롭게 활용하여 완성했다.

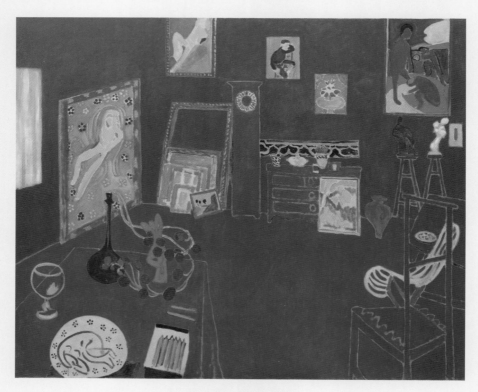

앙리 마티스, 〈붉은 화실〉
Henri Matisse, Red Studio, 1911
캔버스에 유채
181×219.1cm

방스 작업실에서
L'atelier À Vence, 1945
종이에 수채와 구아슈
73×87.8cm

방스 레드 스튜디오의 누드

Nu dans l'atelier rouge de Vence, 1945

종이에 수채와 구아슈

50.2×65.6cm

겔마 거리 작업실의 누드
Nu dans l'atelier de l'impasse de Guelma, 1932
종이에 구아슈
48.5×73cm

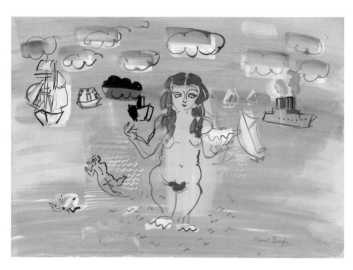

수영하는 여인과 배들
Baigneuse et bateaux, 1930

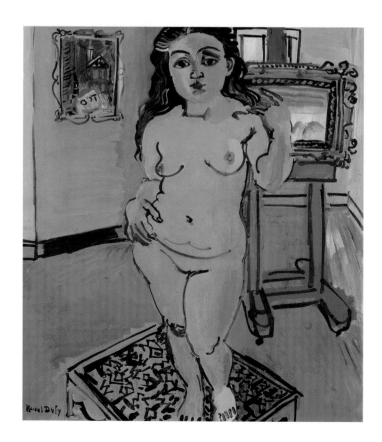

화실에 서 있는 누드
Nu debout au chevalet, 1929
캔버스에 유채
55×46cm

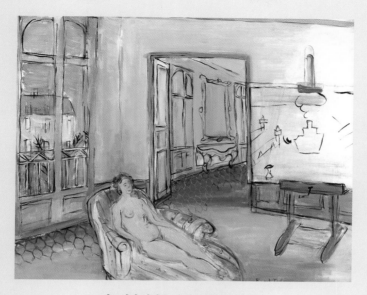

페르피냥 아라고 광장 스튜디오의 누드

Nu dans l'atelier de la place Arago à Perpignan, 1946

캔버스에 유채

65.1×81cm

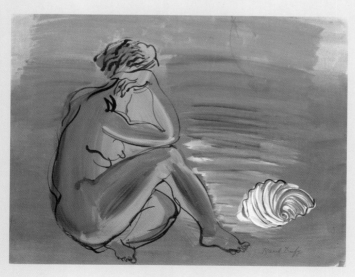

조개를 든 비너스

Venus with Seashell, 1925

종이에 구아슈

49.8×65cm

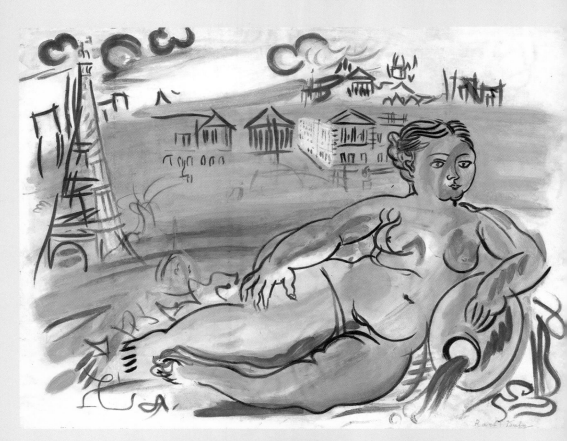

파리의 센강
La Seine à Paris, 1930
종이에 구아슈
50×65cm

오르간 연주자와 비너스

Vénus et le joueur d'orgue, 1949

종이에 수채와 구아슈

50×65cm

뒤피가 1911년부터 죽기 전까지 사용한 아틀리에가 있는 겔마 거리Guelma Street는 뒤피뿐 아니라 수잔 발라동, 발로통의 아들 화가 모리스 위트릴로, 지노 세베리니Gino Severini, 1883~1966, 뒤피의 친구 조르주 브라크와 같은 많은 예술가들이 살았던 몽마르트르의 거리다. 그림들을 보면 뒤피의 겔마 아틀리에의 벽 색이 밝은 파란색을 띠고 있음을 알 수 있다. 뒤피는 이 작품에서 감상자가 공간을 중첩적으로 총 네 곳 이상 느끼게 하는데, 우선 가장 좌측에 바이올린이 그려진 그림이 놓여 있는 황토 빛의 방, 그 밖에 꽃무늬가 프린팅된 벽지와 꽃무늬 직물 카펫이 있는 두 번째 방, 그다음 팔레트가 테이블 위에 올려진 푸른 방, 그 방에서 창문 밖으로 보이는 거리와 건물이다.

한 화면에 이런 이중 삼중 구도를 사용해 최대한 많은 공간을 꽉 차게 표현해내고 있지만, 마로제 용액을 사용해 겹쳐지는 투명한 색감의 표현 덕분에 무거워 보이지 않는다. 뒤피의 아틀리에 시리즈는 뒤피가 공간과 색, 구도를 어떻게 이해하고 있는지 잘 보여주는 예이며, 뒤피가 생각하는 이젤 화가로서의 삶과 장식 미술가로서의 삶이 총체적으로 공존하는 장소다.

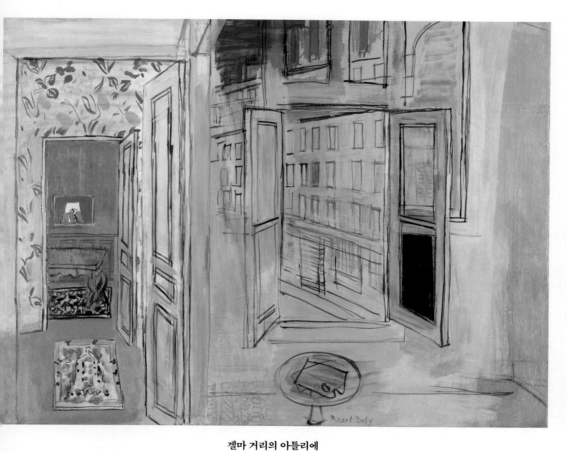

겔마 거리의 아틀리에
L'Atelier de l'impasse Guelma, 1935~1952
캔버스에 유채
89×117cm

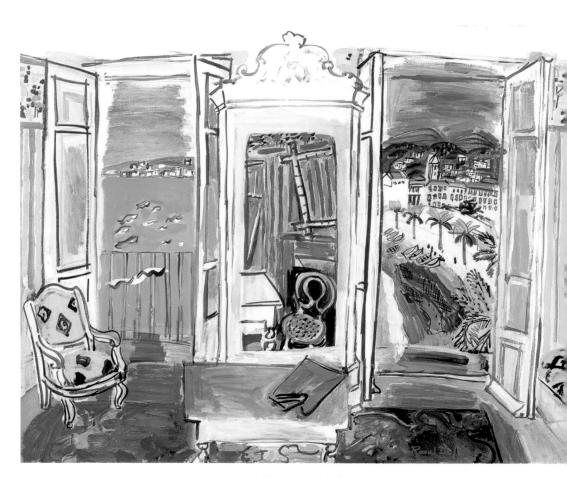

열린 창문이 있는 인테리어
Window Opening on Nice, 1928
캔버스에 유채
165×220cm

물고기와 과일이 있는 정물
Nature morte au poisson et aux fruits(Still life with fish and fruits),
1920~1922
캔버스에 유채
92×73cm

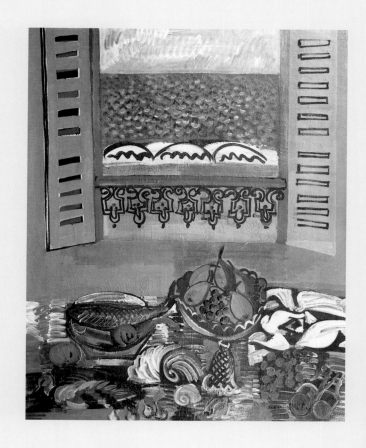

르아브르 아티스트 스튜디오
The Artist's Studio in Le Havre, 1929
종이에 수채와 구아슈
53.4×68.5cm

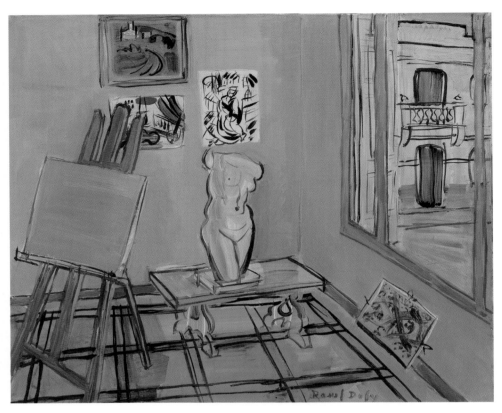

노란색 판지와 토르소가 있는 작업실
Atelier au torse et au carton jaune, 1943
캔버스에 유채
46.2×55.1cm

붉은 조각상이 있는 작가의 아틀리에
또는 랑주 거리의 아틀리에
L'atelier du peintre a la sculpture rouge
Ou L'Atelier de la rue de l'Ange, 1949
캔버스에 유채
80.7×100.1cm

뒤피와
음악

뒤피의 집에는 늘 음악이 함께했다. 뒤피의 부모는 자녀들이 예술에 관심을 가질 수 있게 키웠다.

제철 회사의 회계원이었던 아버지 레옹 마리우스 뒤피는 노트르담과 생조셉 교회Saint Joseph's Church(겔마에 있는 로마 가톨릭 교회, 겔마에서 가장 오래된 교회 중 하나)의 오르간 연주자와 성가대 지휘자로 활동했었고, 훗날 피아노 선생님이 되며, 뒤피의 막내 형제 가스통은 훗날 파리에서 음악 평론가로 일했다.

작품 〈피아노를 치고 있는 가스통 뒤피〉는 1897~1898
년 뒤피가 그린 막내 가스통 뒤피의 모습이다. 라울 뒤
피 역시 아마추어 바이올리스트였으며 화가였던 동생
장 뒤피도 기타 연주를 잘했다. 특히 가스통은 라울 뒤
피에게 음악회 티켓을 꾸준히 지원하며 뒤피가 음악에
서 마르지 않는 영감을 받을 수 있도록 심리적 물리적
지원을 해주었다. 뒤피는 이런 가족들 덕분에 다양한

**피아노를 치고 있는
가스통 뒤피**
M. Gaston Dufy at The Piano,
1897~1898

음악회와 음악 행사에 참여할 수 있었고, 이런 경험은
훗날 뒤피가 오케스트라 시리즈를 그리는 데 큰 도움이
된다.

"유년기에 나를 키운 것은 음악과 바다였다."_라울 뒤피

뒤피가 미술 비평가이자 미술사가인 피에르 쿠르티옹
에게 했던 말이다.
뒤피는 마음에 음표가 많은 화가였다. 당대 많은 화가
들이 음악을 사랑했지만, 뒤피의 예술 세계에 음악은
결코 빠질 수 없는 중요한 기둥이었다.

1902년 르아브르 오케스트라를 그린 작품 〈르아브르
극장의 오케스트라〉는 뒤피가 이십 대 중반 자신의 고
향인 르아브르의 오케스트라를 그린 작품이다. 도라 페
레스 티비는 본인의 책 『뒤피』에서 뒤피 회화의 평생에
걸친 음악에 대한 여정이 이 작품에서부터 시작된다고
했다. 음악과 오케스트라에 대해 진지하게 생각한 인상
파 선배 화가의 에드가 드가Edgar De Gas, 1834~1917의 그
림과 비교해서 살펴보면 흥미롭다.

"실루엣은 모양이 아니라 움직임이다."_파리 국립현대미술
관National Museum of Modern Art(AM 36-66D)**에 보관된 뒤피**
의 노트 23, Folio 5

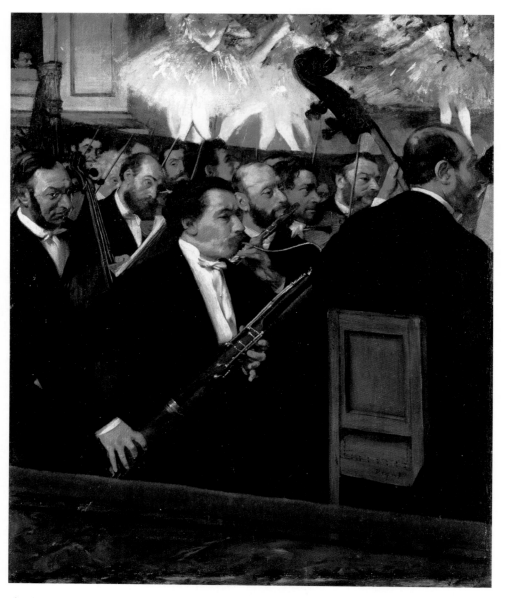

에드가 드가, 〈파리 오페라의 오케스트라〉

Edgar Degas, Orchestra of the Paris Opera, 1870

캔버스에 유채

56.6×46cm

르아브르 극장의 오케스트라
The Orchestra of Theatre of Le Havre, 1902

르아브르 극장의 오케스트라
The Orchestra of Theatre of Le Havre, 1902
캔버스에 유채
130×195cm

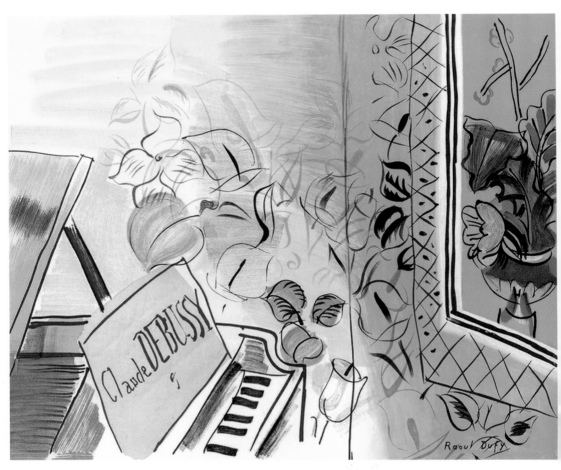

클로드 드뷔시에게 바치는 오마주
Homage to Claude Debussy, 1952
캔버스에 유채
43×49cm

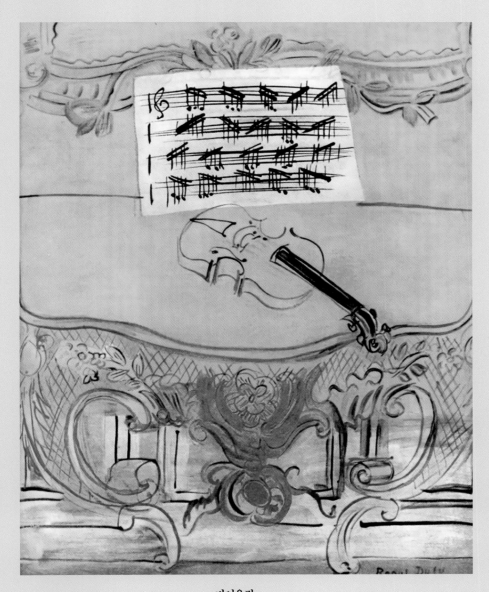

바이올린
Le violon
캔버스에 유채
22×27.2cm

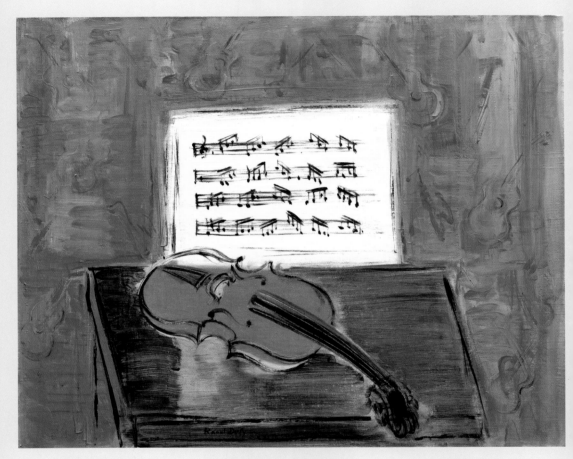

파란색 배경에 빨간색 바이올린
The Red Violin on Blue Background
캔버스에 유채
60.3×73.1cm

5중주

Le Quintette, 1948

캔버스에 유채

38×46cm

음악 기구가 있는 히에르 광장
La place d'Hyères aux instruments
de musique, 1942
종이에 구아슈
48×64cm

뒤피는 음악가 중에서도 특히 모차르트, 바흐, 쇼팽, 드
뷔시를 사랑해 이들을 특정해 헌정하는 작품을 많이 남
겼다. 대상을 향한 뜨거운 사랑은 결국 에너지가 된다.
1930~1950년 사이 자신이 좋아하는 작곡가들을 경의
하는 마음으로 음악 시리즈 연작을 만들었는데, 위의
구성처럼 각각 뚜렷한 주조색 하나가 화면을 결정하고,
악기와 함께 악보가 펼쳐져 있고 해당 악보에 작곡가의
이름이나 곡이 그려진 형태다. 특히 뒤피가 그려낸 악
기를 묘사한 드로잉은 빠르고 현실감 있게 우리 눈에
다가온다.

바이올린이 있는 정물
(바흐에 대한 경의)
Nature morte au violon
(hommage a Bach), 1952
캔버스에 유채
81×100cm

작품 〈바이올린이 있는 정물(바흐에 대한 경의)〉의 벽에
는 비앙키니 페리에의 꽃무늬 프린팅 직물과 폴 푸아레
와 함께 만든 꽃다발 문양 벽 장식이 실내를 장식하고
있다.

바흐Johann Sebastian Bach, 1685~1750는 여러 작곡가들 중
에서도 단연 차분하고 질서정연하며 논리정연한 음악
가다. 그의 성실함은 과거 바흐에 대해 쓴 책들에 여러
번 언급된 바 있다. 뒤피 역시 바흐를 존경해 작품으로
바흐에 대한 자신의 마음을 종종 고백했다.

바흐에 대한 경의
Hommage à Bach, 1946
판넬에 유채
50×61cm

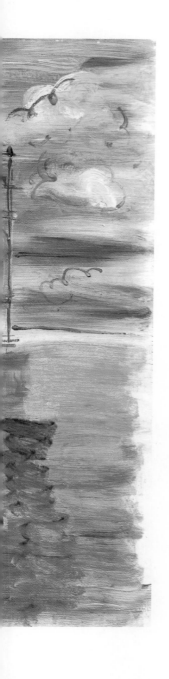

〈바흐에 대한 경의〉 그림 속에서 바흐의 악보가 여러 요소들과 함께 등장한다. 하늘을 나는 여신이 입김을 불고 있다. 바이올린과 트럼펫, 라울 뒤피가 쓰는 듯한 팔레트, 조개껍질과 프랑스에 있는 개선문도 보인다. 뒤피는 이렇게 현실인 듯 현실이 아닌 공간을 본인이 좋아하는 존재들로 채우며 자신만의 회화적 언어를 쌓았다.

그래도 뒤피와 가장 어울리는 건 부드럽고 경쾌한 선율을 가진 모차르트가 아닐까? 뒤피는 모차르트에 대한 사랑도 전 생애 걸쳐 여러 시리즈로 표현했다. 입체파에 영향을 받던 시기에 그려진 이 작품들은 모두 대상이 분해되어 다양한 각도에서 그려졌다. 우측 작품 속에는 모차르트를 형상화한 인물도 보인다.

뒤피가 1934년에 그린 작품 〈모차르트〉는 크기가 상당히 크고 액자식 구성을 취했다는 점에서 지루하지 않다. 실제 뒤피는 원래 작품을 그린 후 한참 뒤에 다시 액자식 구성으로 덧그렸다. 그림 속에는 잘츠부르크에 있는 모차르트의 집이 창밖 너머로 보이고 건물과 악보 외에도 클라리넷도 존재한다. 이는 모차르트의 마지막 완성곡 중 하나인 숭

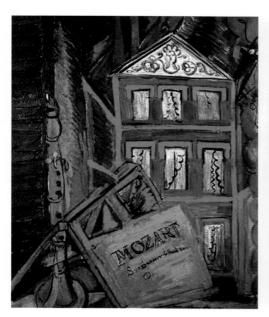

모차르트에 대한 경의
Hommage to Mozart, 1915

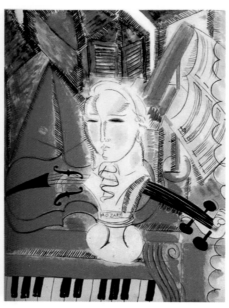

모차르트에 대한 경의
Homage to Mozart, 1915

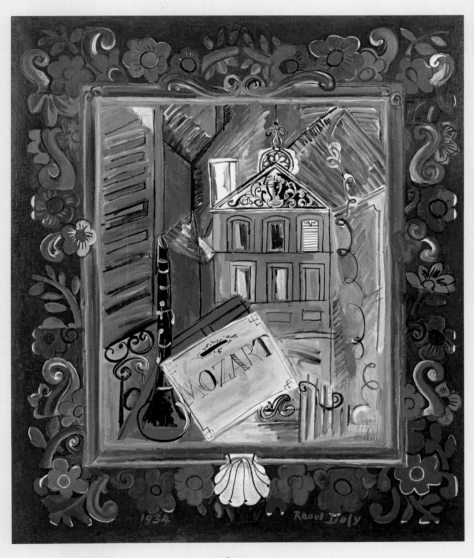

모차르트

Mozart, 1934

캔버스에 유채

129.9×109.5cm

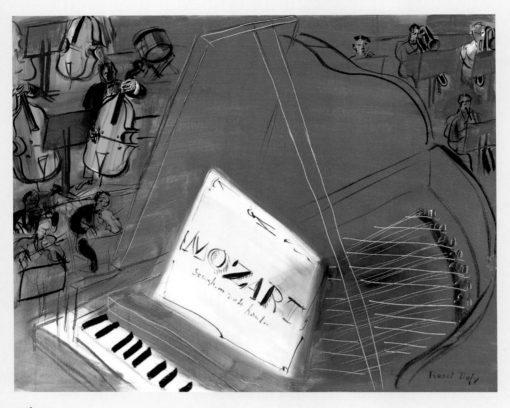

모차르트
Mozart
캔버스에 유채
65×81cm

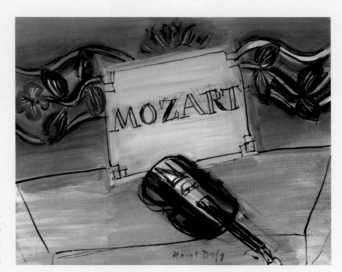

모차르트
MOZART, 1950
캔버스에 유채
33.2×41.1cm

고한 클라리넷 협주곡을 의미한다. 이 작품은 2008년 크리스티 옥션에서 USD 36만 2500에 낙찰되었는데, 뒤피의 옥션 기록을 살펴보면 인상파 시절부터 야수파 시절 입체파 시절을 지나 뒤피 특유의 화풍까지 모든 스타일의 작품이 두루두루 인기가 많다는 점이다. 음악을 좋아하는 미술 애호가들은 뒤피의 음악 시리즈에, 스포츠를 좋아하는 사람들은 경마 시리즈에, 바다를 좋아하는 애호가는 바다 시리즈에 큰 가치를 두고 소장하는 듯하다.

"나는 뒤피의 그림을 볼 때마다 그를 사랑했다."_데이비드 호크니David Hockney, 1937, **1984년 뉴욕 전시회 에세이**

공공미술가로서의
뒤피

뒤피의 벽화 중 가장 널리 알려진 것은 1937년에 그린
작품 〈전기 요정〉이다. 하지만 뒤피가 벽화를 맡은 건
이때가 처음이 아니었다. 그는 1927년부터 1933년까지
주치의인 폴 비야르Paul Viard 박사의 아파트에 거대한
벽 장식 작업을 했다. 이 장식은 '파리에서 생트-아드레
스 비야쥬까지의 여정Itinérairede Paris à Sainte-Adresseet
à la mer'을 보여주는 내용으로 두 가지 버전으로 존재하
며, 뒤피는 이 작업에 어린 시절부터 자신에게 매우 친
숙한 바다의 변화하는 모습을 묘사했다. 하지만 안타깝
게도 1930년에 소실된다.

세계적으로 인정받는 미술비평가 로베르타 스미스
Roberta Smith는 1999년 9월 3일 「뉴욕 타임스」에서 뒤
피의 예술에 대해 이렇게 말했다.

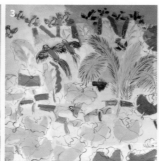

랄타나 거실 벽 장식(4개의 패널)
Décorations murales à L'Altana(4 panels), 1929
캔버스에 유채
패널 1, 4 각 280x173cm, 패널 2 280x312cm, 패널 3 280x261cm
▲ 미술품 수집가이자 은행가인 아르튀르 바이슈바일러Arthur Weisweiler, 1877~1941의 의뢰로 1927~1929년 사이 구상된 벽 장식

"뒤피의 작품들은 당신이 예술과 패션의 결합이 최근의 발전이라는 생각을 없애는 데 도움이 될 것이다. 프랑스 화가 라울 뒤피의 작업은 응용 예술이 수행한 중요한 역할에 대한 통찰력을 제공한다. 뒤피는 궁극적으로 에스테틱 분야의 영웅이었고 과소평가된 여러 분야의 달인이다." _로베르타 스미스

닥터 비야르의 식당 장식 프로젝트 스케치
Project of decoration for the dining room of Doctor Viard, 1927~1933
종이에 잉크
11×54cm

닥터 비야르의 식당 장식 프로젝트 스케치
Project of decoration for the dining room of Doctor Viard, 1927~1933
종이에 잉크
15×45cm

세상에서 가장 큰 유화
〈전기 요정〉

오십 대 중반, 뒤피는 미국 카네기 만국박람회에서 수
상을 한 덕분에 60세가 넘어서 샌프란시스코에서 개인
전을 연다. 파리를 벗어나 미국에서도 인기 있었던 뒤
피는 많은 것들을 이룬 말년에 류머티즘 관절염에 걸린
다. 영원히 건강한 인생은 없듯 한평생 왕성한 활동을
했던 뒤피의 건강도 서서히 나빠지고 있었다. 하지만
이 시기 포기할 수 없는 큰 프로젝트가 뒤피에게 다가
온다. 당대 가장 큰 벽화를 그리는 일이었다.

1937년 뒤피는 파리 전력 공급 회사 C.P.D.E.의 요청으
로 1937년 만국박람회의 뤼미에르 파빌리온 벽면을 장
식하는 그림을 의뢰받는다. 세계 각국이 첨단기술과 국
력을 뽐내는 박람회 기간에 전력 공사 건물 외벽에 전

기의 중요성과 전기가 인류에게 미친 긍정적 영향을 대서사시로 알리는 그림을 그리는 것이 프로젝트의 의의였다.

〈전기 요정〉이라는 제목의 벽화는 곡선의 벽에 250개의 패널로 채워져 있고 높이는 10m, 길이는 60m에 달한다. 그래서 이 작품은 '세계에서 가장 큰 유화'라고도 불린다. 뒤피는 고대 로마의 시인이자 철학자인 루크레티우스가Lucretius Carus, BC 96~55 쓴 『사물의 본성에 관하여』의 전기 요정에 영감을 받아 인류의 과거부터 현재까지 전기의 역사가 이루어지는 과정을 표현하는 것을 기획했다. 밝은 빛을 발하며 날아가는 전기 요정 아래에는 오케스트라가 전기의 영광을 찬양하고 있다. 뒤피는 〈전기 요정〉에서 본인이 가진 스토리텔링 실력을 마음껏 발휘한다.

뒤피는 전기의 발전에 기여한 111명의 과학자들과 사상자를 벽화에 포함시켰다. 111명의 과학자들 중에는 레오나르도 다빈치Leonardo da Vinci, 1452~1519, 베르누이Daniel Bernoulli, 1700~1782, 와트James Watt, 1736~1819, 퀴리 부인Marie Curie, 1867~1934, 에디슨Thomas Alva Edison, 1847~1931, 벨Alexander Graham Bell, 1847~1922 등이 있는데 이들을 성인처럼 표현했다.

우측에서 좌측으로 구성된 이 작품을 순서대로 감상해보면 고대의 신 제우스의 벼락으로부터 시작되어 뒤피의 고향인 노르망디에서 밝은 햇살을 받으며 과거 사람들이 농경 사회를 이루고 있고, 산업화 초기의 공장들과 속도감을 내는 기차를 지나 찬란한 야경을 지닌 프랑스의 모습과 승리의 상징처럼 웅장하게 자리를 차지하고 있는 발전소와 터빈도 보인다. 뒤피는 이 작품 안에 인류의 과거, 현재, 미래를 담았다.

이 큰 벽화 제작을 뒤피 혼자 한 것은 아니다. 동생 화가 장 뒤피와 함께 진행했다. 전력 실험과 발견물들의 발전 과정과 학자들의 초상을 그렸는데, 자신의 아틀리에에 배우들을 데려와 자세를 취하게 하는 고전적인 방식으로 누드 데생을 먼저 했다. 그리고 그 위에 옷을 입히고 칠하는 방식을 선택했다. 먹으로 그린 누드 연작을 보면 뒤피가 어떻게

여성의 누드, 전기 요정을 위한 습작
La Fée nue, 1936
종이에 잉크와 구아슈
50×65cm

대장장이, 전기 요정을 위한 습작
Maréchal-ferrant, 1936
종이에 잉크
68×50cm

최종 벽화를 완성했는지 가늠해 볼 수 있다.

이 대형 프로젝트는 10개월 이상 걸렸다. 뒤피는 수많은 스케치와 연구를 통해 역동적인 벽화를 표현한다. 프레스코처럼 그리는 방식이 아니라 합판 위에 마로제 용액을 사용해서 그렸기에 투명성과 윤기가 어우러졌고 겹쳐 그리기가 수월했다.

뒤피는 이 거대한 벽화를 위해 프로젝터 슬라이드 활용했는데, 환등기로 비춘 후 투사시키는 방법을 반복하여 완성했다. 현재 이 작품은 파리 시립 현대미술관에 소장되어 있다.

뒤피의 〈전기 요정〉은 많은 사람들에게 큰 사랑을 받았다. 실제 작품이 워낙 크니 이 작품을 판화로 만들어 달라는 요청이 늘어났고, 15년 뒤 뒤피는 2년에 걸쳐 이 작품을 석판화로 제작했다. 하지만 뒤피는 석판화에 만족하지 못하고 다시 구아슈로 덧칠을 하여 원화의 생생한 색감을 되살린다.

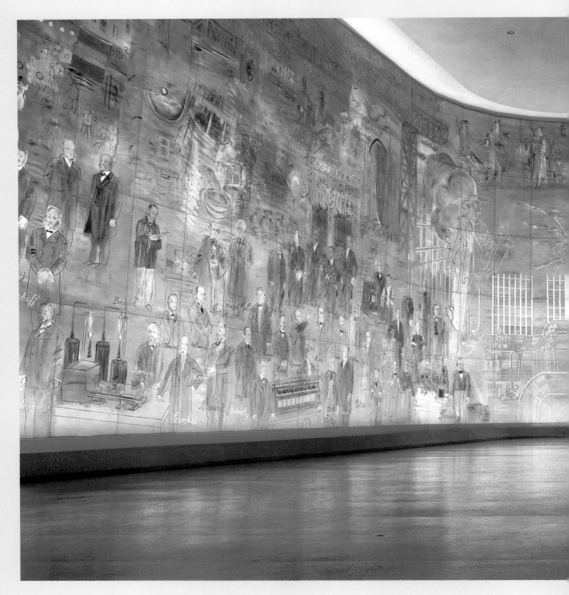

전기 요정
La Fee Electricite, 1937
패널에 유채
10×60m

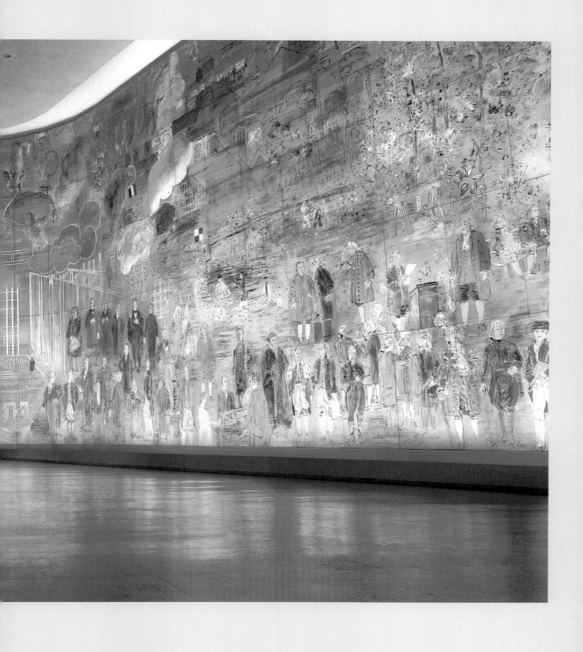

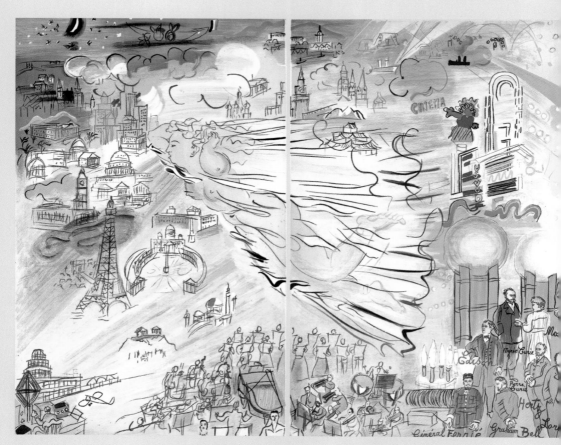

전기 요정
La Feé Electricité,1952~1953
구아슈로 채색한 석판화
102.5×64.5cm

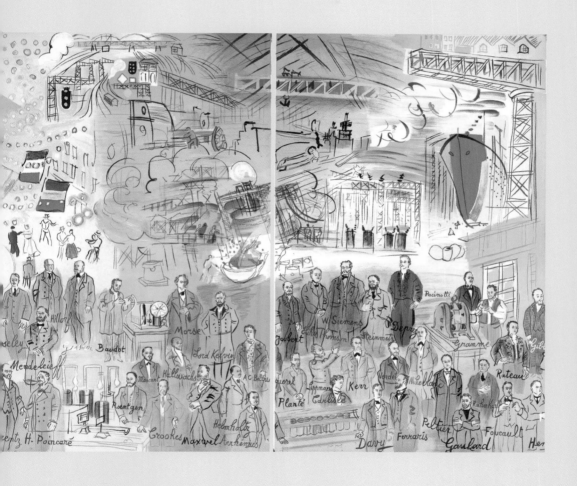

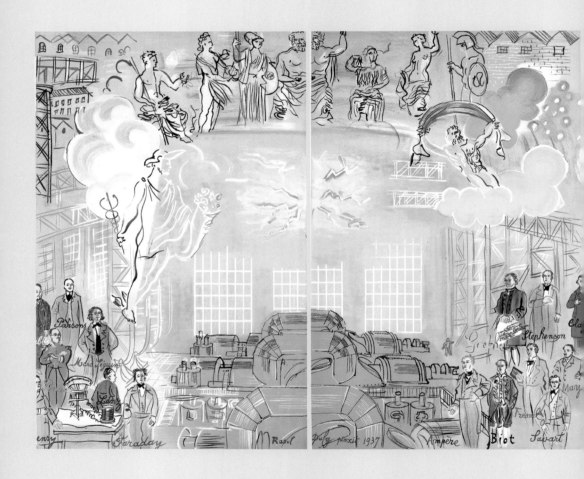

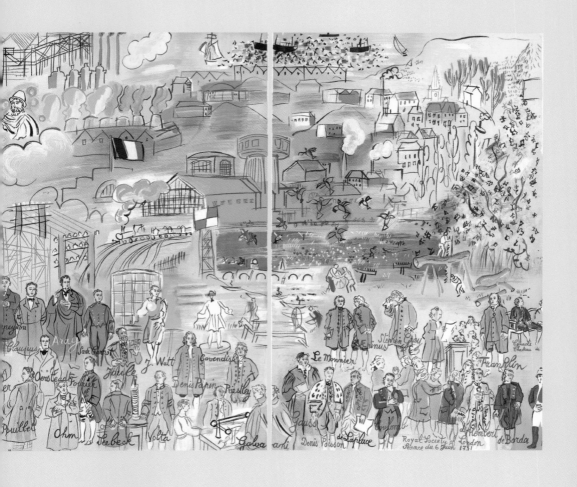

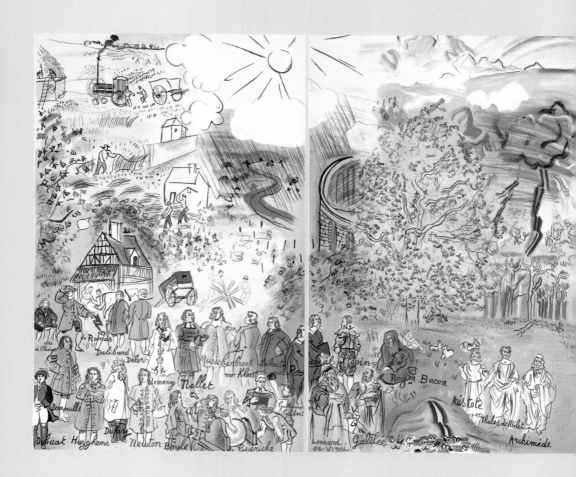

세계에서 가장 큰 유화 〈전기 요정〉 덕분에 뒤피는 지
상 최대의 미션을 완수하는 프로젝트에 열정적으로 임
했지만 류머티즘 관절염으로 몸은 더 쇠약해져 갔다.

뒤피는 〈전기 요정〉에 매진하던 당시 추가적인 벽화를
의뢰받는다. 1937년 파리 만국박람회를 위해 지어진
샤요궁 극장의 장식 미술이었다. 당시 이 작업은 여러
화가에게 의뢰되었는데 그중 뒤피와 오톤 프리에즈가
'흡연실 겸 바 공간'을 담당하게 된 것이다. 프리에즈는
〈센강, 수원에서 파리까지〉를 맡았고, 뒤피는 〈센강, 파
리에서 바다까지〉를 맡았다.

세 폭의 연작으로 이루어진 이 작품은 40평방 미터로
거대했기에 뒤피에게 벽화에 대한 기법과 미학을 골몰
히 연구하게 만든다.

드디어 세 여신을 그린 〈센강, 우아즈강, 마른강〉도
1938년에 완성한다. 이 벽화는 센강이 르아브르 항구
까지 연결되는 큰 연결성을 띠고 있다. 뒤피는 이 벽화
에 도시와 바다, 증기 화물선, 과수원, 곡물 등을 꽉 채
워 그리고 만물의 기원을 상징하는 세 명의 여인을 삼
미신의 현대 버전처럼 표현한다. 현재 이 작품은 리옹
미술관Lyon Museum of Fine Arts의 카페에서 전시 중이며
퐁피두 센터의 소장품이다. 이외에도 파리 식물원 안에
가장 오래된 동물원의 장식 벽화도 맡게 된다. 현재는
식물원 내 자연사 박물관 로비인데, 뒤피는 이 작품에
아시아와 아프리카 지역을 탐험하는 탐험가들과 식물
학자와 동물학자를 그렸다.

이처럼 몸이 아픈 상황 속에서도 뒤피는 자신이 작업을
할 수 있는 삶의 끝 지점까지 스스로의 창작성을 견인
하며 작업에 몰두했다.

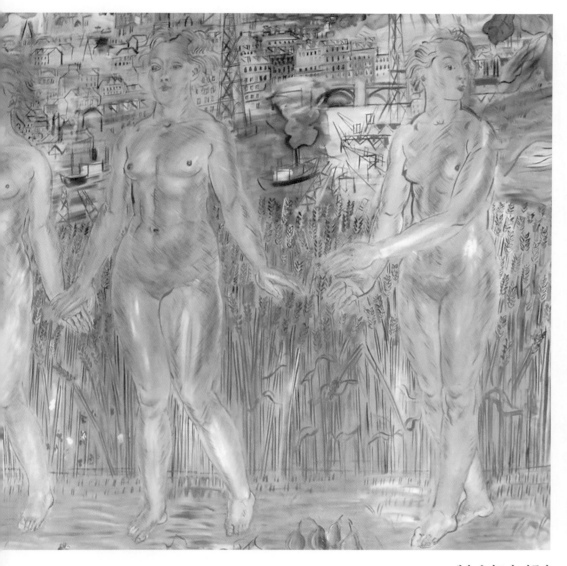

센강, 우아즈강, 마른강
La Seine entre Íoise et la Marne, 1937~1938
캔버스에 유채
347×401cm

말년의
〈검은 화물선〉시리즈

1940년대 이르러 뒤피는 니스와 프랑스 남부로 이동하지만 뒤피가 사랑했던 고향의 바다는 제2차 세계대전 중 완전히 파괴되었다. 뒤피는 이때의 감정을 표현하기 위해 1945년경부터 사망하기 1년 전인 1952년까지 〈검은 화물선〉 연작을 20점 넘게 제작한다.

연작들은 모두 같은 구도와 주제를 표현하는데 생트-아드레스 항구에 화물선이 정박하는 풍경이다. 사실 이 시기 뒤피는 손을 자유롭게 쓸 수 없을 정도로 류머티즘 관절염이 심해졌다. 날씨가 좋은 남프랑스에 체류하고 있었지만, 그가 그린 것은 젊은 날 바라봤고 그를 키워냈던 르아브르와 생트-아드레스였다.

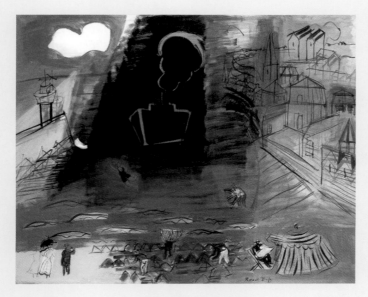

검은 화물선(세부)
Le Cargo noir(*détail*), 1952
캔버스에 유채

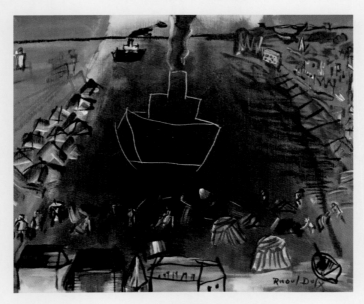

검은 화물선 Ⅱ
lack Freighter II, 1948
캔버스에 유채

평생에 걸쳐 수많은 색을 사용한 뒤피였지만 삶을 마감할 때까지 뒤피는 모든 색을 포용하는 검은색에 대한 애정을 가졌고, 항구에 들어오는 화물선의 분위기를 검은 색조로 꾸준히 표현했다. 하지만 해변의 거리와 사람들은 아주 좁은 영역이지만 밝고 생기있게 묘사하는 것을 잊지 않았다. 그림의 중앙에 있는 화물선을 보면 화면 전체를 채우는 검은색 부분을 스크래치 기법처럼 긁어내어 아래에 흰색 층이 선명하게 드러나도록 화물선을 그려 윤곽선을 드러나게 한 기법을 활용했다. 뒤피는 그가 한 몇 안 되는 인터뷰에서 이 시리즈에 대해 이렇게 말한다.

" (⋯) 제일 고점에서의 태양은 검은색이다. 정오의 태양을 정면으로 바라보면 눈이 부셔 아무것도 보지 못한다."
 _(Pierre Courthion, Raoul Dufy , Genève, Éd. Pierre Cailler, 1951, p. 43), 더현대서울 〈라울 뒤피전〉 도록 재인용

뒤피는 알고 있던 듯하다. 어두운 밤이 지나야 다시 찬란한 아침이 오고, 아름답던 색들도 검은색으로 뒤덮여도 다시 그 위에 그려질 수 있다는 것을.

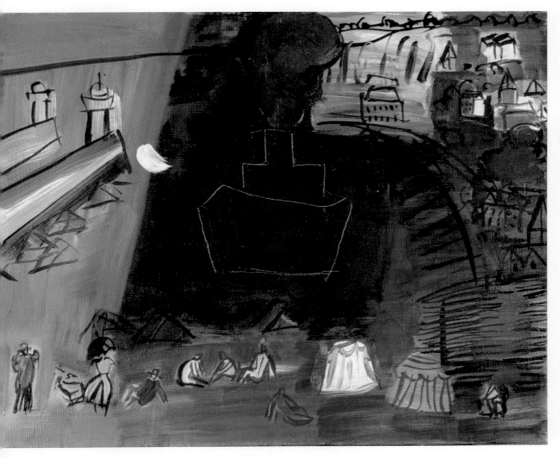

검은 화물선, 헤엄치는 여인들과 해안가 천막들
Cargo noir, baigneuses et tentes de plage, 1948
캔버스에 유채
33.5×40.5cm

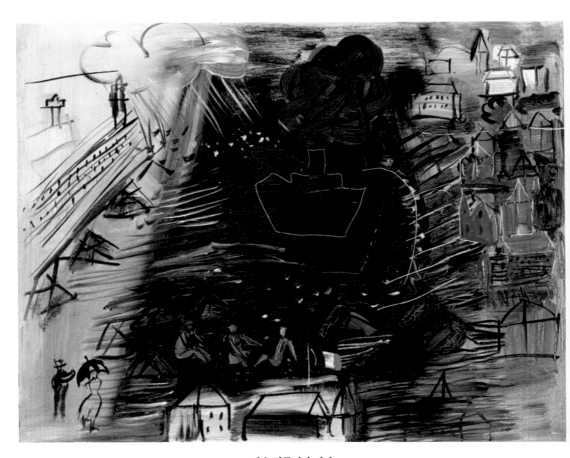

검은 화물선과 깃발

Cargo noir et drapeau, 1948

판넬에 유채

40.8×51cm

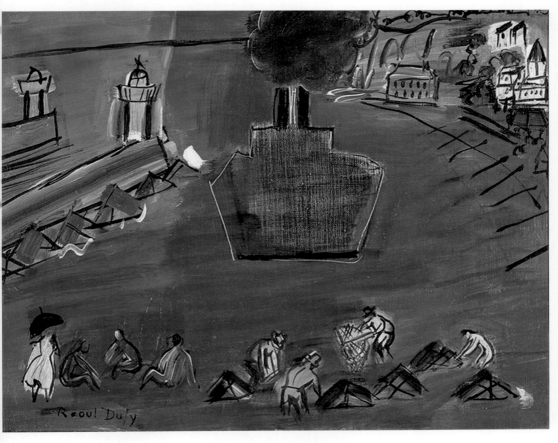

파란 부두의 검은 화물선
Le cargo noir à la jetée bleue, 1949
캔버스에 유채
33×41cm

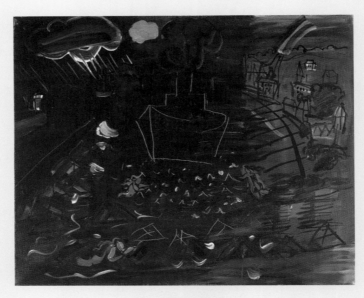

검은 화물선
Le cargo noir, 1950
캔버스에 유채
38×46cm

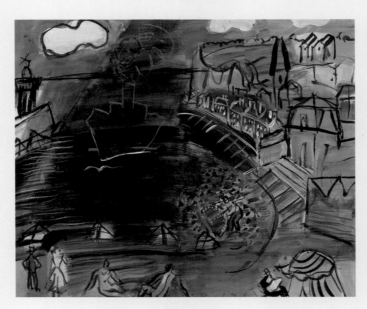

검은 화물선
Le Cargo Noir, 1951
캔버스에 유채
36.8×41.4cm

뒤피의 예술에는 획일화라는 것이 존재하지 않는다. 무수히 많은 다작을 하면서도 모두 달랐고, 모든 분야가 연결되면서도 한 분야에 매몰되지 않으려고 꾸준히 쇄신했으며 독립적이었다. 그에 대해 알면 알수록 감탄한 사실은 그가 아름다운 풍경만을 그린 화가가 아니라, 자신이 펼치는 창작에 대한 길이 맞는지 끊임없이 걱정하고 고민한 화가였다는 점이다. 아래와 같은 그의 고백을 살펴보면 뒤피가 세상의 행복함과 미를 확신에 찬 의지로 담는 작가만은 아니었음을 알 수 있다. 뒤피도 우리처럼 매 순간 쾌락과 아름다움을 재고하고 의심하면서 거듭 살폈을 것이다.

"예술가의 삶에서 평생 지속되는 비극과 끊임없는 걱정과 우려, 결코 끝나지 않을 것 같은 구축물은 결단력 있게 작품의 완성에 도달한 옛사람들과 대비되는 우리 시대만의 고유한 특징일까?"_라울 뒤피

뒤피의 손끝에서 '비극'이라는 단어와 '걱정과 우려'라는 단어가 새어 나오다니. 그가 이룬 수많은 창조는 자신에 대한 확신보다는 자신에 대해 확신을 갖기 위해 더욱 성실하게 매진한 과정일 것이다. 이런 기록을 보면 뒤피의 작품에 왜 저렇게 수많은 덧칠이 있는지 이해가 간다. 그의 작품의 특징 중 하나인 겹침의 정서와 투명성은 그가 매일 부딪혔던 고민과 상념의 결과다.

뒤피는 행복을 획득하기 위해 필요한 조형 요소와 색들을 잘 알고 있는 성실한 화가였지만 삶의 아름다운 게으름을 찬양하는 듯 여백의 중요성도 아는 화가였다.

outro

우리의 장밋빛 인생을 위하여

뒤피의 팬이 아니어도 이 작품을 보면 많은 사람들이 '봄'과 '사랑스러움'을 떠올린다. 화면 전체를 아우르는 색감인 '핑크' 덕분이다. 채도와 명도는 조금씩 다르지만 어둡고 밝고, 강하고 약한 다양한 분홍색만을 활용해 뒤피는 이 한 점의 회화를 능숙하게 완성해냈다.

뒤피의 수많은 작품 중 미술을 별로 좋아하지 않아도 보자마자 많은 사람들이 찬탄하는 작품이 한 점 있으니 바로 〈30세 혹은 장밋빛 인생〉이다. 내가 처음 라울 뒤피의 작품을 좋아하게 된 것도 이 작품 덕분이었다.
그림 속 장소는 뒤피가 1911년부터 세상을 떠나는 1953년까지 작업실로 지낸 몽마르트르에 있는 '겔마 스튜디오'다. 화면 왼편 아래에는 1901이라고 적혀 있고, 화면 오른편 아래에는 1931이라고 적혀 있다. 뒤피는 이 작품을 1901년에 시작해 1931년에 마쳤다. 작품의 제목에 들어있는 '30세'라는 단어는 이 작품의 나이인 것이다.

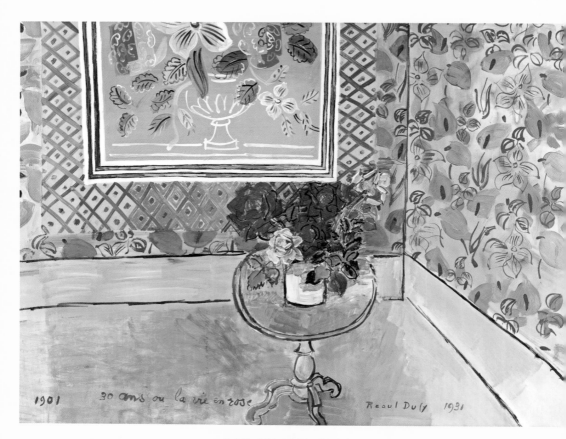

장밋빛 인생(30세 혹은 장밋빛 인생)

La Vie en Rose(30 ans ou la vie en rose), 1931

캔버스에 유채

98×128cm

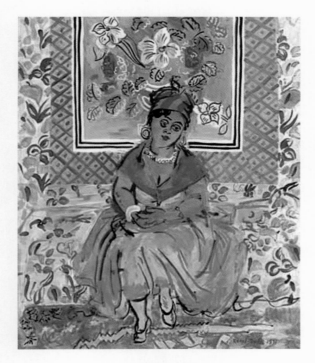

마르티니크 여인
La Martiniquaise(A Woman From Martinique), 1931
캔버스에 유채
73×60cm

방 안에 화려한 꽃병이 있고 벽에도 꽃병을 그린 작품
이 있으며 벽지도 꽃문양인 이 그림은 산만할 법도 한
데 조화롭다. 실제 이 방의 꽃무늬 벽지는 뒤피가 비앙
키니 페리에를 위해 구상한 것이다.

같은 해에 그린 〈마르티니크 여인〉을 보면 그림 속 여
인 뒷편에도 동일한 작품이 보인다. 즉 같은 공간을 그
린 그림이다.

뒤피는 삶이 고뇌에 찰지라도 스스로의 예술에 그 고통
을 절대 담지 않으려고 노력했다. 내가 처한 현실이 어
둡고 힘들 때마다 뒤피의 작품을 바라보면 삶에 긍정의
시선을 던질 수 있게 된다.

이미 사랑받고 있는 화가에 대한 글을 쓰는 건 참으로
어려운 일이다. 모두가 파티를 끝내고 집으로 돌아간
후에도 혼자 그 장소에 남아 다른 사람들이 아직 발견
하지 않은 그의 매력을 계속 더 채굴해야 하는 일이다.

그러려면 정말 많은 시간과 깊은 애정으로 더 격렬하게 이 화가를 사랑해야 한다. 나는 여전히 뒤피를 좋아하 지만, 그가 제대로 평가받지 못한 것들에 대해서 꾸준 히 생각한다.

Epilogue

뒤피는 말년에 건강을 위해 프랑스의 포르칼키에Forcalquier
로 이동한다. 1952년에는 제26회 베니스 비엔날레에
회화 부분 그랑프리로 뽑히는 영예를 안고 같은 해 제
네바에 예술사 박물관에서 주요 작품들을 회고전으로
전시한다. 그리고 많은 것들을 이룬 정상에서 한 해 뒤
인 1953년 3월 25일 숨을 거둔다.

그가 사망 후 두 달 뒤인 1953년 6월, 프랑스 국립현대
미술관에서 뒤피의 회고전이 크게 열린다. 뒤피는 이
전시를 위해 많은 기획을 하고 전시 작품 배치까지 신
경 썼으나 정작 자신의 나라를 대표하는 현대미술관에
서의 회고전을 보지 못했다.

뒤피의 시신은 프랑스 니스의 치미에즈 수도원 묘지에
묻혔다. 자신이 좋아했던 선배 화가 앙리 마티스의 묘
지와 그리 멀리 떨어지지 않은 곳이었다.

제1차 세계대전과 제2차 세계대전을 모두 겪은 뒤피는 자신의 작품에 인류의 재앙이나 자신의 병도 담기길 원치 않았다. 그가 사랑했던 노르망디 해변은 제2차 세계대전으로 폭격을 받았고, 그 지역들이 다시 재건될 때쯤 뒤피의 삶은 막을 내렸다. 뒤피는 현재를 즐기면서도 앞으로 나아가는 데 집착하는 예술 혁명의 시대를 살았다. 그는 동시대 작가들부터 100년이나 앞서서 예술가와 패션 디자인의 협업과 회화와 장식 미술의 공생을 인류에게 보여줬다.

AI가 미술사 속 마스터들의 기법을 다 혼합해 어엿한 작품을 만들어내고, 우리가 사랑했던 오래된 역사 속 미술 작품들이 다시 미디어 아트로 휘황찬란하게 재탄생하는 이 시점에 자신만의 회화력 하나로 모든 분야를 아우르며 예술혼을 태우던 라울 뒤피의 뒤를 이을 작가는 누구일까?

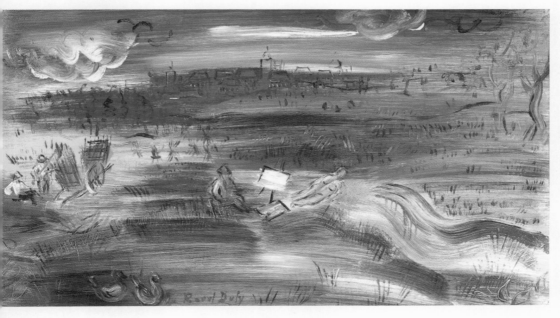

랑그르
LANGRES, 1938
캔버스에 유채
19×33cm

그가 남긴 말인 "삶은 나에게 미소짓지 않았다. 그러나 나는 언제나 삶에 미소지었다", "내 눈은 추한 것은 지우게 되어 있다"라는 문장을 곱씹어 보면 그가 죽는 날까지 그림에 고통과 슬픔보다는 희망과 행복, 낙관을 담고 싶어 했음을 알 수 있다. 뒤피의 삶과 작품을 생각하면 세상은 끝끝내 아름다움을 찾고자 하는 의지가 있는 자의 편임을 믿게 된다.

랑그르의 수확
Les moissons à Langres, 1938
캔버스에 유채
50.5×73.4cm

보티첼리 비너스의 탄생
Vénus Anadyomène d'après Botticelli, 1945
합판에 유채
42.6×66cm

물랭 드 라 갈레트

Le Moulin De La Galette, 1943

캔버스에 유채

130×162cm

◀ 2013년 뉴욕 소더비에서 35억 원에 낙찰

라울 뒤피 작품 소장처

◆ 퐁피두 센터

Centre Pompidou

www.centrepompidou.fr/fr

현재 라울 뒤피의 작품을 가장 많이 소장한 미술관은 프랑스 파리의 퐁피두 센터다. 퐁피두 센터 홈페이지에 따르면 뒤피의 작품 중 소장품 2400여 점을 사이트에 공개하고 있다. 뒤피의 아내는 1973년에 남편의 작품 1000여 점을 퐁피두 센터에 기증한 바 있다.

1969년 조르주 퐁피두 대통령이 당시 공터였던 플라토 보부르Plateau Beaubourg를 근현대미술관과 공공도서관을 갖춘 복합문화공간으로 활용하고자 설립을 추진하였고, 국제 건축 공모전을 통한 681개의 경쟁 도안 중 1971년 영국 건축가 리처드 로저스Richard Rogers, 1933~2021, 당시 무명이었던 이탈리아 건축가 렌조 피아노Renzo Piano, 1937~와 지안프랑코 프란치니Gianfranco Franchini, 1938~2009, 3인의 건축가가 협동하여 디자인한 도안이 선정되었는데, 노출 형식의 건물의 외관이 인상 깊어 세계적인 명소로 손꼽힌다.

◆ 앙드레 말로 현대미술관

Malraux's Museum

1845년 르아브르 미술관이 원래 세워
졌고 몇 차례 자리를 옮겼다가, 1900년
대 현대미술 작품들을 공격적으로 수집
했다. 1944년 9월 제2차 세계대전 중
조각품 컬렉션을 거의 완전히 잃었고,
보관을 위해 따로 옮겨졌던 1500여 점
의 그림은 다행히 살아남았다. 1951년
당시 프랑스를 대표하는 소설가이자 문
화부 장관으로 활동하던 앙드레 말
로 André Malraux, 1901~1976가 설립했으며,
1961년 새롭게 문을 열었다. 라울 뒤피
의 고향이라는 점에서 특별한 의의가
있다.

◆ 니스 시립미술관

Meseum of Fine Arts in Nice

www.musee-beaux-arts-nice.org

니스 미술관은 휴양지인 니스에 있는
시립미술관으로 니스에서 활동한 프랑
스 화가 쥘 셰레 Jules Chéret, 1836~1932의
작품을 많이 소장하고 있어서 '쥘 셰레
미술관 Musée des Beaux-Arts Jules Chéret'
이라고도 부른다. 1878년 우크라이나
왕녀 엘리자베스 코츄베이 Elizabeth
Kotschoubey가 지은 신 르네상스 이탈리
아 Neo Renaissance Italian 양식의 저택에
1928년 세워졌다. 주로 18세기와 19세

기 프랑스 바로크, 인상파 회화와 조각 작품을 많이 소장하고 있으며 개관 이후 기부 등의 꾸준한 소장품 확대로 16세기부터 20세기까지의 예술품들이 주로 전시되고 있다. 라울 뒤피의 작품 외에도 피에르 보나르Pierre Bonnard, 1867~1847, 르아브르 출신 화가 외젠 부댕 Eugene Boudin 1824~1898, 오귀스트 로댕 Auguste Rodin 1840~1917, 장 밥티스트 카르포Jean-Baptiste Carpeaux, 1827~1875의 조각품 등이 전시되어 있다.

◆ 파리 시립 현대미술관

Paris Museum fo Modern Art

www.mam.paris.fr

파리 현대미술관은 프랑스 파리에 위치한 미술관으로, 19세기와 20세기의 미술 작품을 주로 전시하고 있다. 〈전기 요정〉은 파리 현대미술관의 대표적인 작품 중 하나로, 크기가 매우 크고 화려한 작품이다. 전기의 역사와 발전을 주제로 한 이 작품은 1937년 파리 만국박람회에서 처음 전시되었으며, 많은 사람들의 사랑을 받고 있다.

참고 문헌

단행본

· 기욤 아폴리네르 저, 라울 뒤피 그림, 황현산 역, 『동물 시집』 (난다, 2023)

· 김영나 저, 『서양 현대미술의 기원』 (시공사, 1996)

· 도라 페레스 티비, 장 포르느리 저, 윤미연 역, 『뒤피』 (창해, 2001)

· 메리 매콜리프 저, 최애리 역, 『벨 에포크, 아름다운 시대』 (현암사, 2020)

· 사라 휘트필드 저, 이대일 역, 『야수파』 (열화당, 1990)

· 슈테파니 펭크 저, 조이한, 김정근 역, 『아틀라스 서양 미술사』 (현암사, 2013)

· 이경순, 『텍스타일 프린트 디자인』 (현암사, 1994)

· 정문규 저, 『브라크』 (서문당, 2004)

· 정병관 저, 『현대미술의 동향』 (미진사, 1987)

· 정숙희 저, 『서양 미술 다시 읽기』 (두리반, 2017)

· 제임스 H. 루빈 저, 김석희 역, 『인상주의』 (한길아트, 2001)

· 진중권 저, 『진중권의 서양미술사』 (휴머니스트, 2021)

외국 도서

· Paul Poiret, 『King of Fashion』 (Victoria & Albert, 2019)

· Raoul Dufy, 『Raoul Dufy』, (French&European Pubns, 2004)

· Sam Hunter, 『Raoul Dufy, 1877-1953』 (H.N. Abrams, 1954)

· Yvonne Deslandres, Jean-Michel Tardy, 『Poiret: Paul Poiret 1879-1944』, (London: Thames and Hudson, 1987)

논문

· 김영아(2001), 「라울 뒤피(Raoul Dufy)의 작품에 나타난 통합의 세계」, 국내석사, 이화여자대학교 대학원

· 변혜수(1989), 「라울 뒤피 예술론」, 국내석사, 홍익대학교

· 양호열(2016), 「야수파 회화의 재해석을 통한 도시적 풍경 회화에 대한 연구」, 국내석사, 조선대학교 대학원

· 오중현(2003), 「20세기 중반 유럽 예술가들의 도예에 관한 연구 : 화가와 조각가를 중심으로」, 국내석사, 홍익대학교 일반대학원

· 이슬비(2015), 「뒤피·피카비아·폴케의 회화작품에 표현된 기법의 유사성과 차별성을 응용한 네일 디자인 및 아트마스크 디자인 연구」, 국내석사, 한성대학교

· 이희진(2005), 「블루 컬러 이미지 커뮤니케이션 연구」, 국내석사, 이화여자대학교 디자인대학원

· 최옥수(2012), 「라울 뒤피의 직물 문양에 나타난 예술적 특성」, 조형디자인연구 Vol.15 No.3, 한국조형디자인학회

· 허은선, 박혜원(1998), 「현대 패션 디자인과 미술사조의 영향 연구 : Paul Poiret와 Raoul Dufy를 중심으로 Paul Poiret and Raoul Dufy」, 디자인연구 Vol.- No.3, 창원대학교 디자인연구소

도록

· 『라울 뒤피: 색채의 선율』(예술의 전당, 2023)

· 『라울 뒤피: 행복의 멜로디』(더현대서울, 2023)

· 『유럽 모던 풍경화의 탄생 인상파의 고향 노르망디』(예술의 전당)

참고 칼럼 및 사이트

· 'Raoul Dufy: Paintings and Textile Designs' | The Japan Times

· Dufy, Raoul, 1877-1953 | Art UK

· Raoul Dufy Biography (masterworks fineart.com)

· Raoul Dufy Paintings, Bio, Ideas | TheArtStory

· Raoul Dufy Watercolor Rings In The New Year At Nadeau's (antiquesandthe arts.com)

· Raoul Dufy's true colors outshone many of his peers | The Japan Times

· Retrospective of French Fauvist painter Raoul Dufy opens in The Hyundai Seoul (joins.com)

· Top Picks: Dufy's Gardens (antiquesand thearts.com)

· What's On | Performance·Exhibition | Seoul Arts Center (sac.or.kr)

· www.sothebys.com/en/buy/auction/ 2022/modern-contemporary-art- day-auction/vallauris

이것은
라울 뒤피에 관한
이야기

1판 1쇄 발행 2023년 8월 16일
1판 3쇄 발행 2024년 7월 17일

지은이 이소영

발행인 양원석 **책임편집** 차선화
디자인 강소정, 김미선 **영업마케팅** 윤우성, 박소정, 이현주, 정다은, 백승원

펴낸 곳 ㈜알에이치코리아
주소 서울시 금천구 가산디지털2로 53, 20층 (가산동, 한라시그마밸리)
편집문의 02-6443-8861 **도서문의** 02-6443-8800
홈페이지 http://rhk.co.kr
등록 2004년 1월 15일 제2-3726호

ⓒ 이소영, 2023

ISBN 978-89-255-7615-2 (03600)